# 百花百鸟工笔画谱

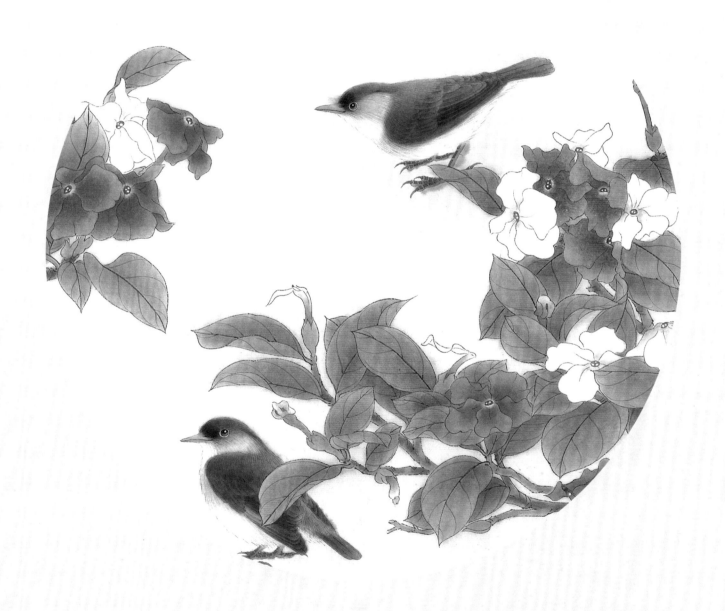

万 蒂 编绘

上海人民美术出版社

图书在版编目（CIP）数据

百花百鸟工笔画谱 / 万苇编绘. -- 上海：上海人
民美术出版社，2021.12
ISBN 978-7-5586-2250-2

Ⅰ.①百… Ⅱ.①万… Ⅲ.①花鸟画—工笔画—国画
技法 Ⅳ.①J212.27

中国版本图书馆CIP数据核字（2021）第233731号

# 百花百鸟工笔画谱

| | |
|---|---|
| 编　　绘 | 万　苇 |
| 责任编辑 | 黄　淳　潘　毅 |
| 技术编辑 | 史　湧 |
| 图片扫描 | 上海亚欧文化传播发展有限公司 |
| 装帧设计 | 上海韦堇印务科技有限公司 |
| 出版发行 | 上海人民美术出版社 |
| | （地址：上海市闵行区号景路159弄A座7F　邮编：201101） |
| 印　　刷 | 上海颛辉印刷厂有限公司 |
| 开　　本 | 889×1194　1/12 |
| 印　　张 | 11.5 |
| 版　　次 | 2022年1月第1版 |
| 印　　次 | 2022年1月第1次 |
| 书　　号 | ISBN 978-7-5586-2250-2 |
| 定　　价 | 88.00元 |

# 目　录

工笔花鸟画的工具和材料 …………………………… 6

工笔花鸟画的表现技法 …………………………… 7

一、用笔技法 …………………………………… 8

二、用色技法 …………………………………… 12

三、花卉画法 …………………………………… 15

四、鸟的画法 …………………………………… 17

五、百合花画法步骤 ………………………… 20

　马蹄莲·蓝翅八色鸫 …………………… 24

　蜡梅·红腹灰雀 …………………………… 25

　唐菖蒲·鸲鹆 …………………………… 26

　君子兰·戴胜 …………………………… 27

　报春花·鹩哥 …………………………… 28

　迎春花·家燕 …………………………… 29

　吊灯扶桑·红梅花雀 …………………… 30

　仙客来·赤尾噪鹛 ……………………… 31

　瓜叶菊·珍珠鸟 ………………………… 32

　兜兰·小仙鹟 …………………………… 33

　铁线莲·白眶斑翅鹛 …………………… 34

　鹤望兰·栗背短脚鹎 …………………… 35

　百子莲·虎皮鹦鹉 ……………………… 36

　香雪兰·红喉歌鸲 ……………………… 37

　扶郎花·白眉蓝姬鹟 …………………… 38

　茶花·攀雀 ……………………………… 39

　长寿花·太平鸟 ………………………… 40

　万代兰·蓝额红尾鸲 …………………… 41

　一品红·环喉雀 ………………………… 42

　刺桐·冕雀 ……………………………… 43

六、白玉兰麻雀画法步骤 …………………… 44

　白玉兰·麻雀 …………………………… 48

　蟹爪兰·黑短脚鹎 ……………………… 49

　东方罂粟·斑文鸟 ……………………… 50

　喇叭水仙·银胸丝冠鸟 ………………… 51

　荷包花·银耳相思鸟 …………………… 52

　卡特兰·棕噪鹛 ………………………… 53

　金苞花·褐头雀鹛 ……………………… 54

　玉簪·方尾鹟 …………………………… 55

　梨花·灰文鸟（禾雀） ………………… 56

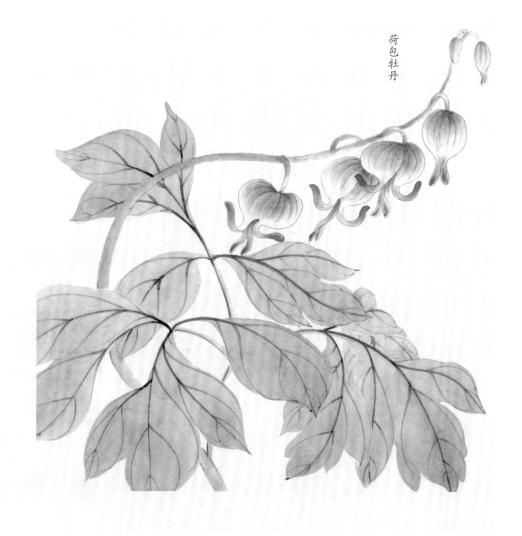

荷包牡丹

垂丝海棠·黑领噪鹛 ...................................... 57

连翘·黑枕黄鹂 ...................................... 58

二色茉莉·绒额鸼 ...................................... 59

紫荆花·大草莺 ...................................... 60

荷包牡丹·灰背鸫 ...................................... 61

百合·金丝雀 ...................................... 62

红继木·白颊噪鹛 ...................................... 63

水鬼蕉·大山雀 ...................................... 64

蝴蝶兰·白顶溪鸲 ...................................... 65

碧桃·三道眉草鹀 ...................................... 66

芙蓉·黄喉鸦 ...................................... 67

朱槿·丽色噪鹛 ...................................... 68

**七、牡丹画法步骤** ...................................... **69**

牡丹·朱雀 ...................................... 73

丁香·画眉 ...................................... 74

石斛兰·小燕尾 ...................................... 75

三色堇·虎纹伯劳 ...................................... 76

三褶虾脊兰·灰喉山椒鸟 ...................................... 77

木槿·角百灵鸟 ...................................... 78

杜鹃花·黄喉噪鹛 ...................................... 79

文殊兰·斑喉希鹛 ...................................... 80

荷花·翠鸟 ...................................... 81

紫苑·黄腰柳莺 ...................................... 82

紫薇·普通鸨 ...................................... 83

大丽花·文须雀 ...................................... 84

睡莲·红尾水鸲 ...................................... 85

金凤花·蓝喉太阳鸟 ...................................... 86

桂花·橙颊梅花雀 ...................................... 87

含羞草·红翅薮鹛 ...................................... 88

蝴蝶石斛·海南柳莺 ...................................... 89

一串红·栗鸦 ...................................... 90

大花蕙兰·棕扇尾莺 ...................................... 91

**八、桃花画法步骤** ...................................... **92**

桃花·桃脸牡丹鹦鹉 ...................................... 96

绣球·白腰朱顶雀 ...................................... 97

樱花·红嘴相思鸟 ...................................... 98

耧斗菜·丝光掠鸟 ...................................... 99

郁金香·红耳鹎 ...................................... 100

芍药·金翅雀 ...................................... 101

紫荆·白颈凤鹛 ...................................... 102

天竺葵·黄腹山雀 ...................................... 103

倒挂金钟·锈脸钩嘴鹛 ...................................... 104

五色梅·黄鹡鸰 ...................................... 105

德国鸢尾·白腰文鸟 ...................................... 106

西番莲·纹胸织布鸟 ...................................... 107

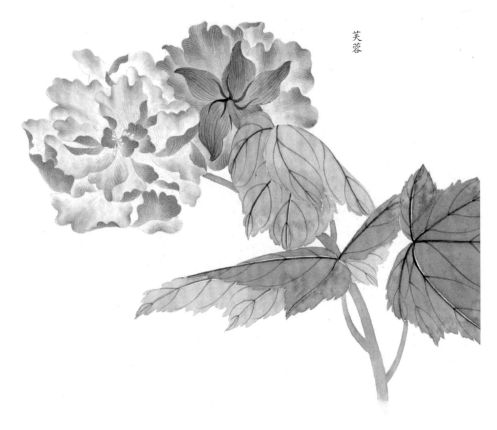

芙蓉

锦带花·绶带鸟 .......................................... 108

叶子花·橙头地鸫 ...................................... 109

天目琼花·红胁蓝尾鸲 .............................. 110

紫藤·黑头蜡嘴雀 ...................................... 111

朱顶红·黄颊山雀 ...................................... 112

白兰花·黑喉石鸲 ...................................... 113

桔梗·三宝鸟 .............................................. 114

大岩桐·七彩文鸟 ...................................... 115

**九、花鸟画画面解析** ............................... **116**

梅花·喜鹊 .................................................. 116

水仙·白额燕尾 .......................................... 117

狗尾红·大尾绿鹛 ...................................... 118

木棉花·白腰鹊鸲 ...................................... 119

白头翁·黄眉鹀 .......................................... 120

六出花·紫啸鸫 .......................................... 121

蟆叶秋海棠·白头鹎 .................................. 122

文心兰·烟腹毛脚燕 .................................. 123

垂花赫蕉·暗绿绣眼鸟 .............................. 124

黄花鹤顶兰·红头长尾山雀 ...................... 125

萱草·蓝喉歌鸲 .......................................... 126

勿忘草·棕头钩嘴鹛 .................................. 127

凌霄花·震旦鸦雀 ...................................... 128

茉莉花·蓝喉蜂虎 ...................................... 129

美人蕉·白鹇鸽 .......................................... 130

非洲紫罗兰·红翅旋壁雀 .......................... 131

米兰花·黄雀 .............................................. 132

龙船花·红头咬鹃 ...................................... 133

宿根福禄考·八哥 ...................................... 134

菊花

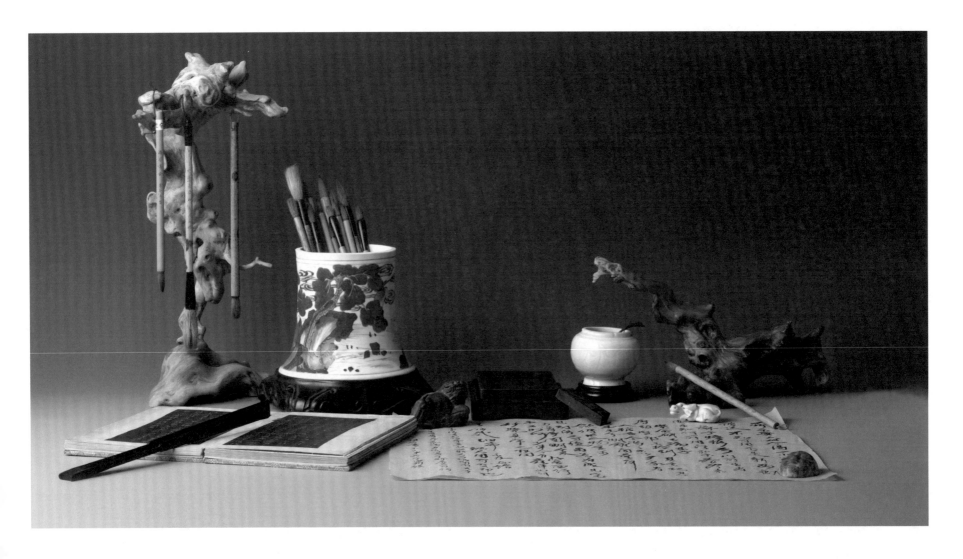

# 工笔花鸟画的
# 工具和材料

## （一）笔

工笔花鸟画用的毛笔，一般有狼毫、羊毫笔。狼毫笔，笔性硬，富有弹性，适于勾线（如叶筋、衣纹等）。羊毫（如长、短锋羊毫等）笔，笔性软，吸水量大，宜于填色、晕染。笔用后必须洗净，理顺笔毛平放或者挂在笔架上，这样可延长笔的使用期。

## （二）纸

工笔花鸟画用的纸，一般常采用上过胶矾的熟宣纸和熟绢（丝织绢）。收藏熟宣、熟绢时应将其包好，如其多与空气接触，易被氧化，漏了矾（纸渗化）就不利于绘制工笔画了。

## （三）墨

工笔花鸟画用的墨，宜取墨锭磨用，也可用墨汁，但应尽量选用质量好的墨（如玄宗、一得阁等品牌）。用砚台墨汁要现用现磨、现调，要用新鲜墨，不用隔夜墨（宿墨）。

## （四）颜料

中国画用色有两类：一类以自然矿石和金属氧化物加工制成，覆盖力强，且不透明，称矿物质颜料或石色，有石青、石绿、朱砂、朱磦、赭石、锌白、金粉、银粉等；一类以植物加工制成，质透明，称植物质颜料或水色，有花青、藤黄、曙红等。工笔花鸟画设色必须用中国画传统上惯用的颜料，这是构成中国画风格的物质因素之一，今天为继承与发展，使用的色彩也丰富起来，工笔花鸟画也可兼用西洋画颜料。

## （五）其他

工笔花鸟画的工具还有调色盘、碟、砚台、笔洗等，可根据需要选择使用。

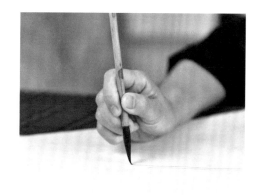

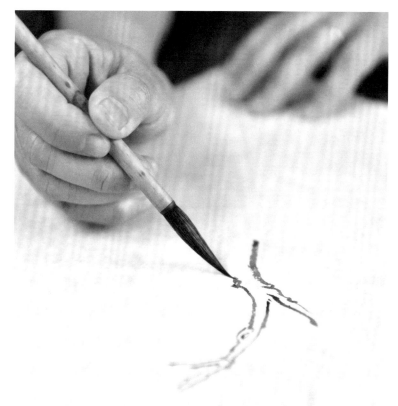

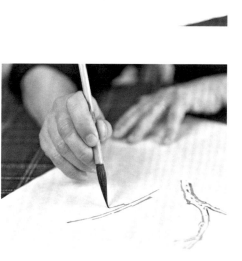

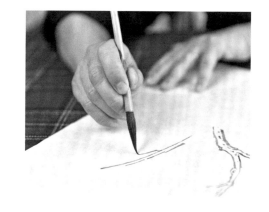

# 工笔花鸟画的
# 表现技法

## （一）填色

填色多数用于勾勒、勾填的工笔花鸟画，是把颜色填到勾好墨线的轮廓中。勾填是沿着墨线内缘，精确地填进相应颜色，尤其是一些覆盖力强的石质颜色。勾勒允许所填的颜色沾染墨线，再用较深的不同颜色，把隐约可见的墨线重新勾醒，也叫"勒"。

## （二）渲染

渲染也称晕染，是指晕开颜色、染出深浅层次渐变的画法，多数用于花卉勾勒后填色，以及工笔花鸟画中的没骨花卉。一般用两支画笔，一支蘸色，一支蘸清水，蘸色笔先下，再用清水笔晕染，要求在深浅过渡中不露笔迹。重彩画可重复晕染数遍，如发现浑浊不清，可待干透后用薄薄的胶明矾水加罩，重新晕染。

## （三）烘托

烘托也称烘染，目的是要突出部分浅色或白色的形象，其画法是在轮廓周围用很淡的颜色或淡墨，均匀地烘染衬托。烘托一般用于浅色或白色的花鸟。

## （四）接染

接染也称对接，是将两种不同的颜色由物象的两端向中间靠染，待其相接时，用一支清水笔在中间稍稍调动，使其自然吻合衔接。这种画法的面积不宜过大，调动不宜过多，尤其当色层已沉淀、将干未干时，不宜使用，否则脏污不堪，较难补救。

## （五）冲

冲也称注入、撞，趁染面或平涂面底色未干时，冲入需要的颜色（或清水），借水分的张力将底色撞开，产生浓淡自然渗化的变化。此法可用多种颜色进行，可以水撞色、色撞色、色撞水，让其自然冲撞浸渗一次完成，如掌握适当，可获得丰富而自然的色彩和肌理效果。

## （六）打底与反衬

它们的作用都是要使所画的形象表现得更加强烈突出。打底是指在画的正面先上底色，然后用颜色在其上渲染深浅，再加罩颜色，如着石青、石绿色，可用花青、赭石色打底；着金色则可用藤黄、赭石或朱红色打底。反衬则多用于绢或薄的熟宣纸，把色衬在绢或纸的背面，以突出形象。

菊花花瓣

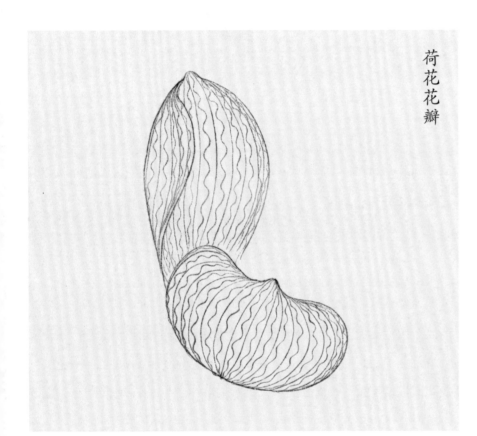

荷花花瓣

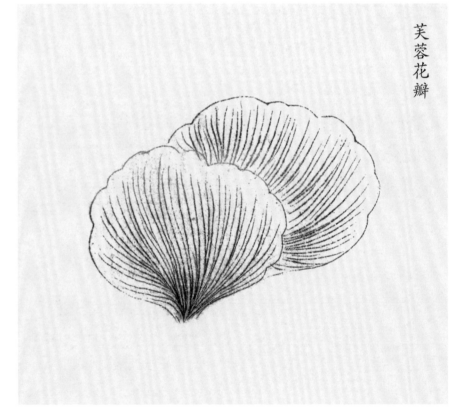

芙蓉花瓣

# 一、用笔技法

**菊花花瓣：** 勾画菊花花瓣，用笔时起笔轻、收笔重，自然有力量，线条有节奏感。

**荷花花瓣：** 荷花花瓣用线细腻流畅，粗细变化不能太大。

**芙蓉花瓣：** 芙蓉花瓣上的纹理用线注意轻柔流畅，花纹排列成放射状。

海棠花梗

梅花树干

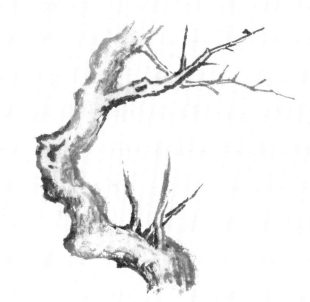

月季花梗

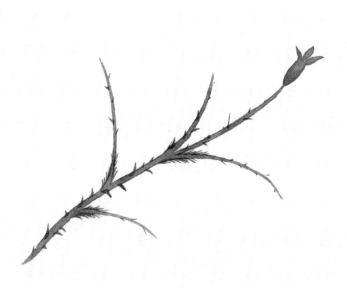

木本花梗

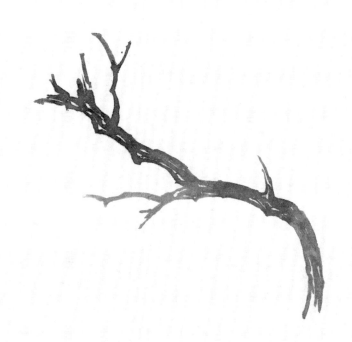

**海棠花梗：**用笔饱满有力，注意运笔的连贯与力度的表达。

**月季花梗：**用笔轻松而有力。

**梅花树干：**淡墨浓墨相间勾画，用侧锋皴擦老干，显现主干的立体、苍劲感。

**木本花梗：**用笔厚重有力，行笔过程中时有顿挫、转折，表现枝梗造型的变化。

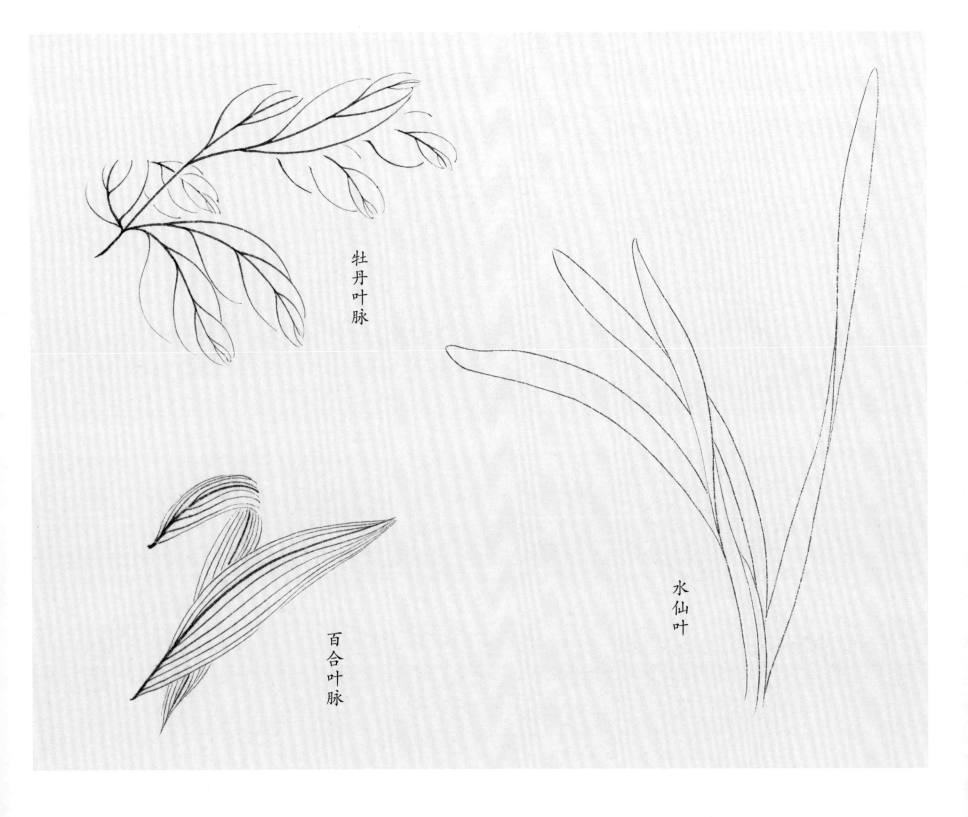

牡丹叶脉

水仙叶

百合叶脉

**牡丹叶脉：** 叶脉用线注意实起虚收。

**水 仙 叶：** 勾勒很长的线条，行笔过程中用力要均衡，要沉着，使线条流畅、飘逸。

**百合叶脉：** 百合叶脉用线实起虚收，饱满流畅。

梅花花蕊

金丝桃花花蕊

花托花柄

紫薇花瓣

花　蕊：勾剔花丝用线有力，富有弹性，中锋点画花蕊，饱满厚实。
**花托花柄：**花托花柄用笔柔中有刚。
**紫薇花瓣：**以藏锋点画出疏密浓淡有变化的圆点。

# 二、用色技法

**反衬：** 淡色花卉（白色或粉色）通常要在纸或绢的背面衬白色，以突出形象。

**冲：** 也称注入、撞，趁染面或平涂面底色未干时，冲入需要的颜色（或清水），借水分的张力将底色撞开，产生浓淡自然渗化的变化。

**填色：** 把颜色填到所需的形状中，也称平涂、平罩，可以一层一层填色加深。

**打底：** 一般在画重彩时使用，使表现形象更加强烈突出。打底是在画的正面先上底色，然后用颜色在其上渲染深浅，再加罩
颜色（绢可以在正面打底，反面再衬托）。

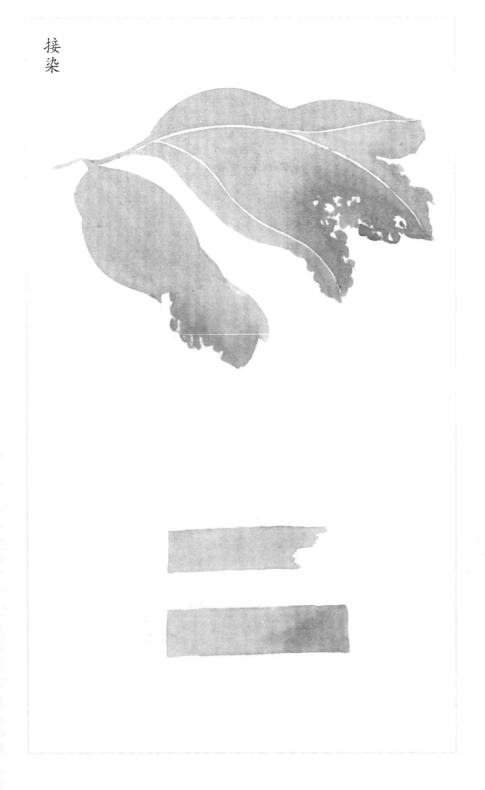

接
染

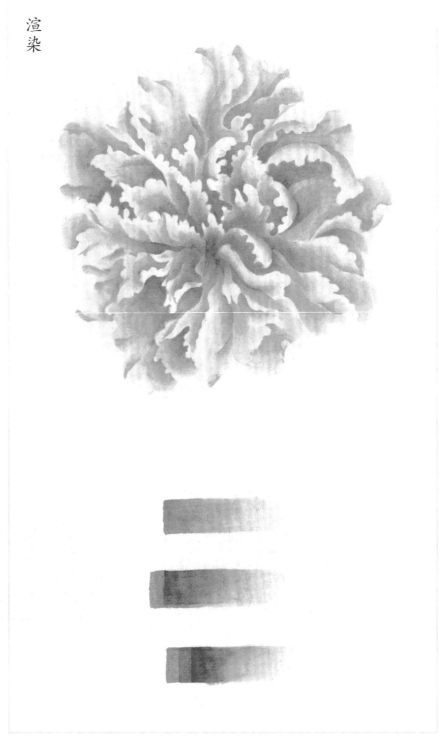

渲
染

**接染：** 也称对接，是将两种不同的颜色由物象的两端向中间靠染，待其相接时，用一支清水笔在中间稍稍调动，使其自然吻
合衔接。

**渲染：** 也称晕染，是指晕开颜色、染出深浅层次渐变的画法。一般用两支画笔，一支蘸色，一支蘸清水，蘸色笔先下，再用
清水笔晕染，要求在深浅过渡中不露笔迹。

金丝桃

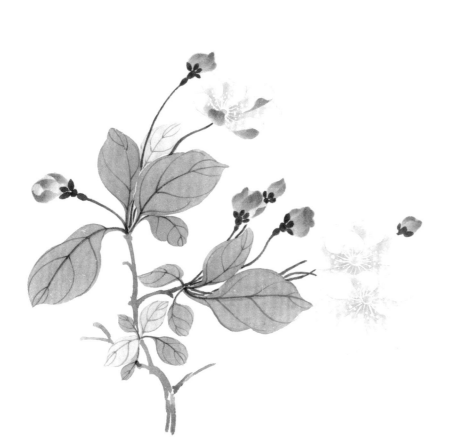

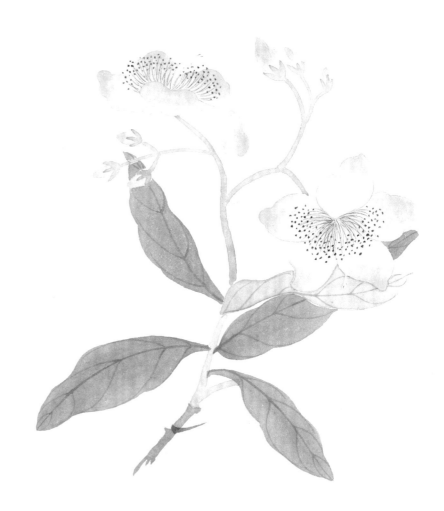

# 三、花卉画法

**垂丝海棠画法步骤：** 1. 用淡墨线勾画出花朵的形态，用白粉色反托。用曙红色加少许花青色渲染花朵，分出花朵的正反面深浅。2. 用淡绿、深绿色画出叶的深浅变化，用绿色加少许赭石色画梗。用曙红色加花青色调和成紫红色画花托和柄。3. 用花青色勾叶脉，用粉黄色剔花丝、点花蕊。

**金丝桃画法步骤：** 1. 勾很淡的墨线画出花朵的形态，用线细而流畅。2. 用淡黄色打底，用金黄色渲染。3. 用淡绿色画梗、蒂、反叶，用深绿色画正面叶，用淡赭石色加少许墨画老梗。4. 用赭石色加墨剔花丝、点花蕊，用花青色勾叶脉。

石竹

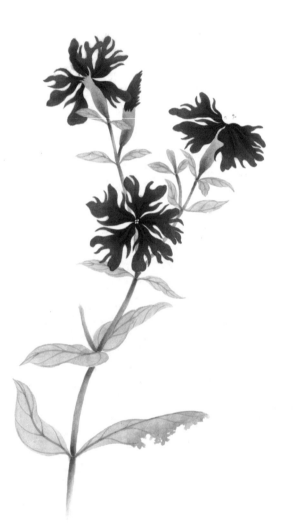

水仙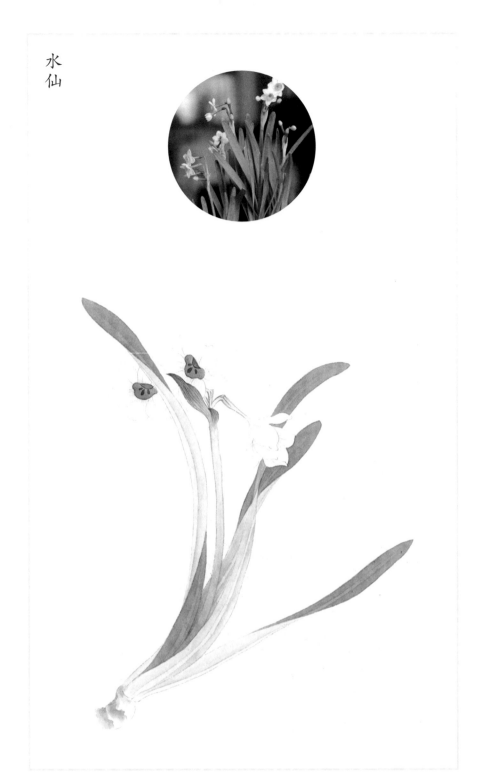

**石竹画法步骤：** 1. 先用朱磦色打底（平涂），注意每朵花的形态变化。2. 用绿色画叶、梗、蒂等，枯黄叶用赭石色接染。3. 用曙红色在每片花瓣上染两三次，用曙红色加朱砂色平罩，干后用淡墨渲染中间部分。4. 用深绿色勾叶脉，用紫红色渲染梗、蒂，用粉黄色点花蕊。

**水仙画法步骤：** 1. 用淡墨线勾，画出花朵和叶的形态。2. 花朵反衬，正面渲染淡绿色，花瓣边缘渲染白粉色，用赭石色加少许曙红色染花苞和花蕊部分。3. 用淡绿、深绿色分染正反叶和梗、柄。4. 用白粉色复勾花瓣中间线，用赭红色勾花苞上纹理、点花蕊。

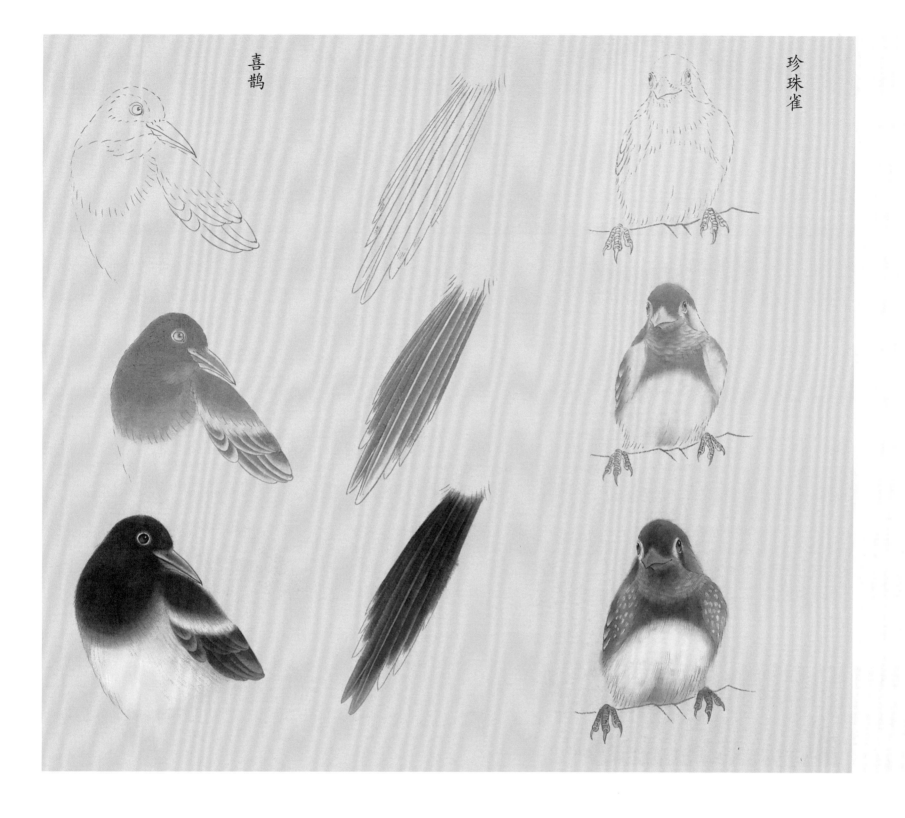

喜鹊

珍珠雀

# 四、鸟的画法

**喜鹊画法步骤：** 1.用淡墨渲染各部位黑色羽毛（留出肩间部、胸、腹、尾下羽和尾羽处的白色羽毛），渲染多次至所需深度。2.用淡墨勾线，注意虚线、实线用在各结构部位的变化。3.用白色渲染留出来的白色部位，眼为赭红色；用淡花青色平罩黑色羽毛部位及嘴、脚；用淡赭石色稍染一下肋处，以显鸟的体积感。最后丝黑色部位的细毛、尾羽、覆羽、飞羽的中轴线，用稍浓墨勾勒，同时也需勾勒嘴、眼、脚的部位。

**珍珠雀画法步骤：** 1.用淡墨勾线，注意虚线、实线勾画鸟的各结构部位的变化。2.用淡墨渲染各部位，注意突出每个部位的深浅关系和立体感。3.朱砂红色稍加些赭石色调和，用来渲染面颊，肋处留出白色斑点，并平罩嘴。用白粉点斑点，染眼眶和腹部。把笔尖捏扁画墨色和灰色部分的细毛，眼、脚罩赭红色。

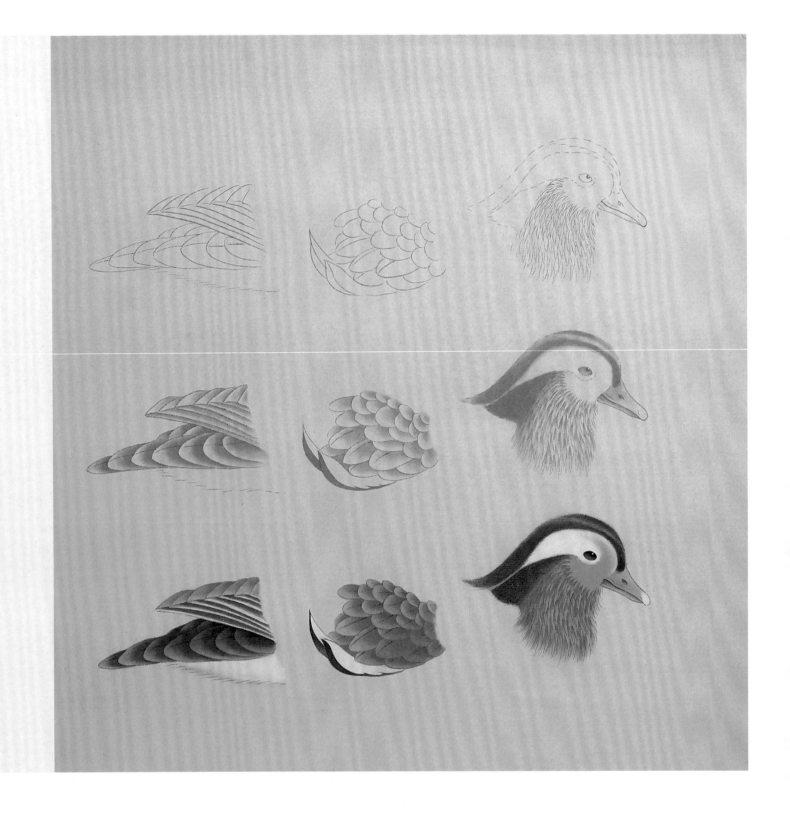

淡彩鸳鸯

**淡彩鸳鸯画法步骤：** 1. 用淡墨勾画各部位羽毛，以虚线画头、背、喉、胸、腹等部位。2. 用淡墨渲染鸳鸯各部位灰色和墨色的羽毛，一层一层渲染至所需的深度。3. 雄鸟的嘴用淡曙红色渲染，头顶、小腹等处羽毛夹用石青色，眼睛、颊、颔、喉、肩等处羽毛用橘黄色，一对镜羽和腹部用赭黄色，枕处羽毛用赭红色。雌鸟灰色部分用淡花青色，灰黄色部分用淡赭石色平涂或渲染，白色部分全部用白粉平罩或渲染。最后稍浓墨丝细毛，勾勒每片羽毛中轴线。用赭红色画眼，用浓墨勾勒嘴线和眼线，并点睛。

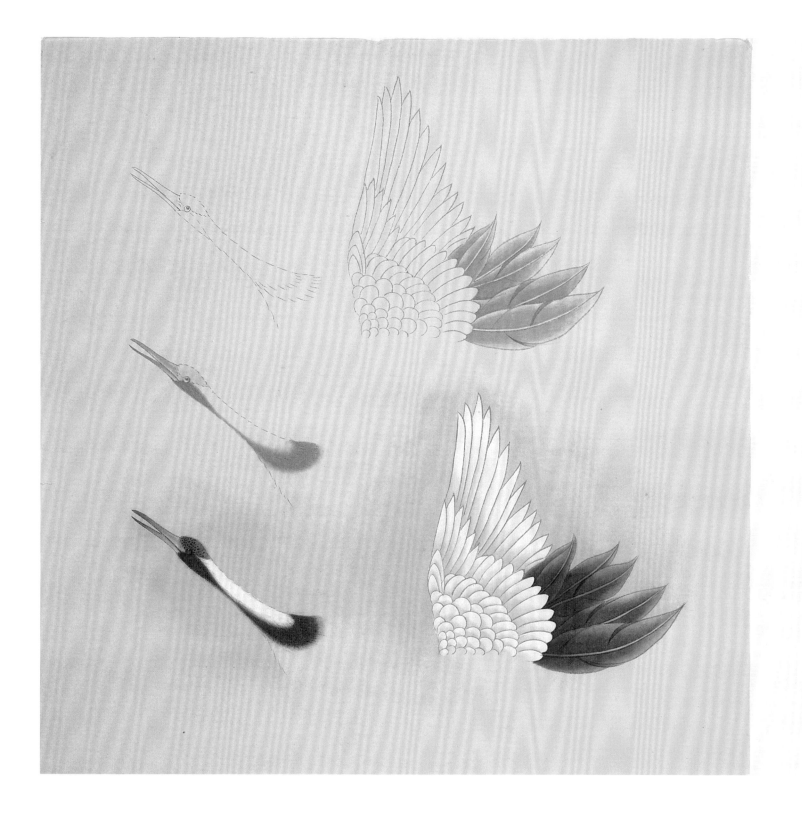

丹顶鹤

**丹顶鹤画法步骤：** 1.用淡墨勾线，勾画出各部位结构线。注意有些部位用虚线，有些部位用实线。2.用淡墨渲染嘴，渲染颏、喉、颈侧、下颈部位黑色羽毛；渲染黑色的初级飞羽，并留出每片羽毛轴线旁的空白水线。根据需要决定渲染的次数，达到所需的浓度。3.用朱砂红色渲染头顶、枕两三次，用淡赭石色渲染每片羽毛的根部，用白粉渲染每片羽毛外沿、颈项、胸、腹等处。4.用淡花青色平罩黑色部位，待干后将毛笔蘸稍浓的墨色丝颏、喉、颈侧部位的细毛。用淡紫红色点出头顶部的斑点，用赭红色画眼睛。

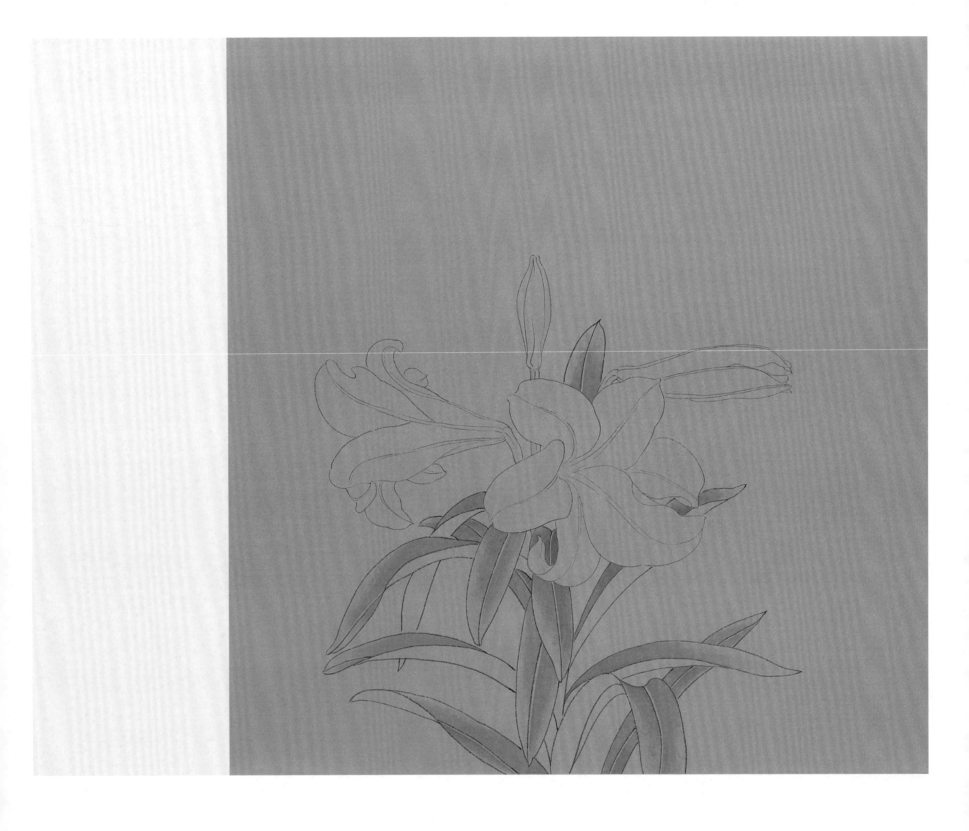

## 五、百合花画法步骤

**步骤一：**用淡墨线勾画百合花。花瓣娇嫩，用细线使叶子线条流畅，提按明显。用淡墨渲染正面叶，并留出水线。

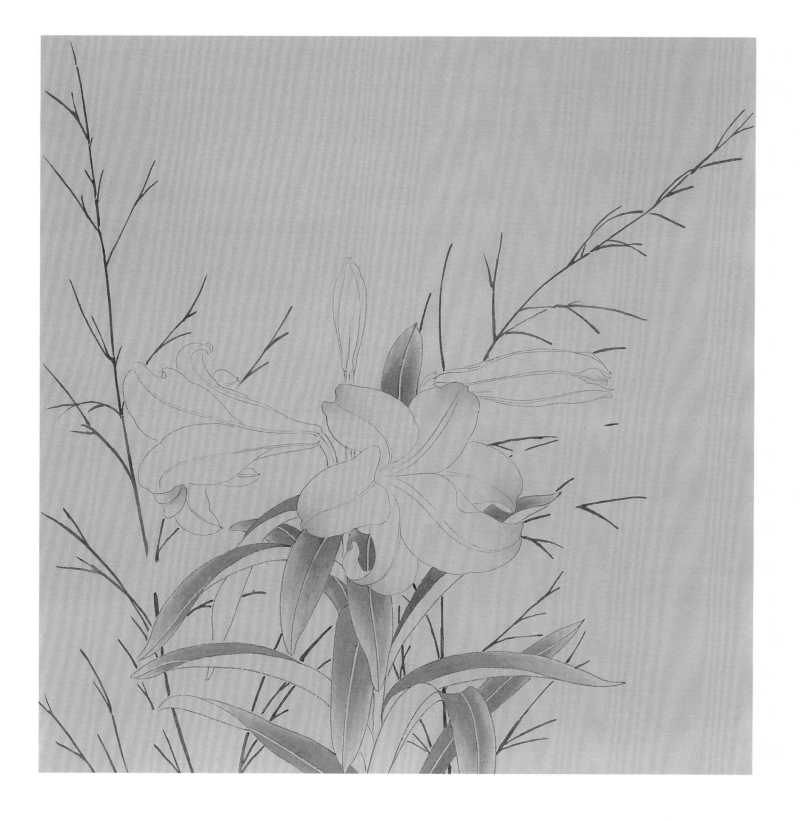

**步骤二：** 用淡曙红色渲染花瓣。用淡墨继续渲染正面叶，并分别染出叶前后的层次。

野草：用淡墨画草茎的布局和动势，每画一棵草时在未干时撞入（工笔画中的一种绘画方法）三绿。

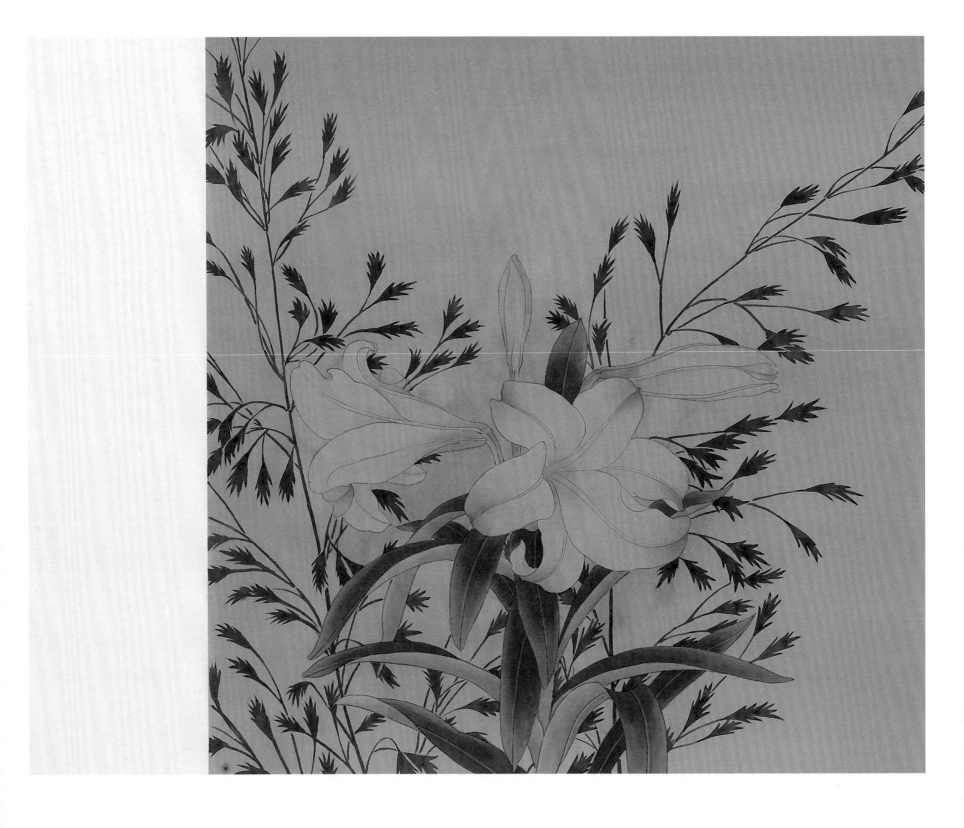

**步骤三：** 用曙红色再染花瓣；用花青色加藤黄色调和成绿色平罩正面叶两次，反面叶用绿色渲染，也留出水线。绿色渲染花中间部分和花蕾脉络处。

野草：用淡墨画每棵草，注意结构以及相互间的疏密安排。一组一组画，在淡墨未干时撞入三绿。

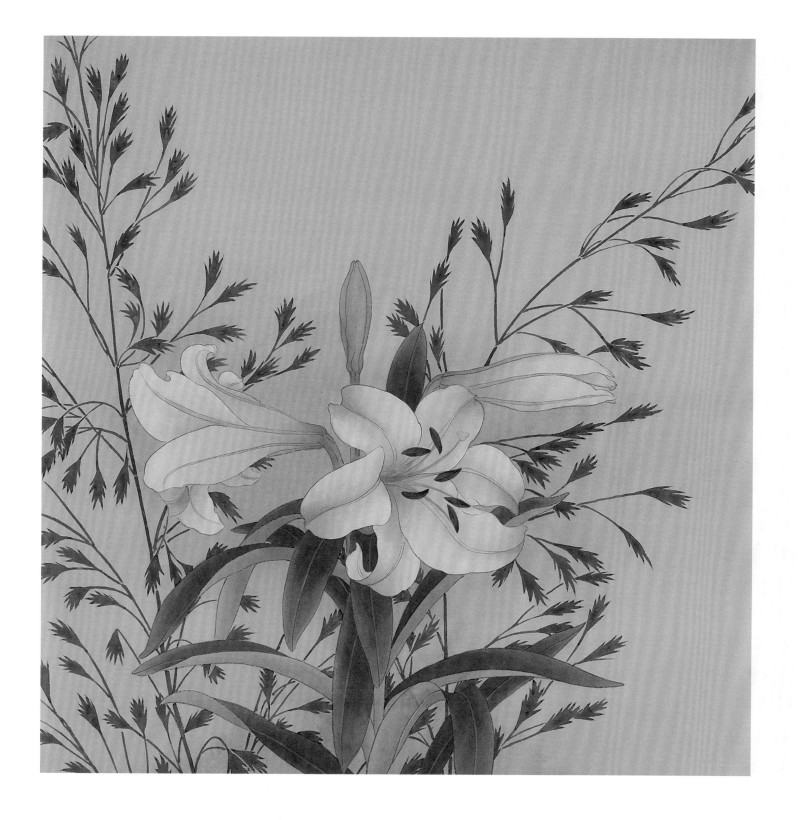

**步骤四:** 花瓣用白粉由边缘向内渲染,以显花瓣的娇嫩。绿色再染花中心部位,描画雄蕊、雌蕊。雄蕊用彩砂平涂,用淡墨渲染,以增强立体感。

野草:用淡绿色渲染野草部分,注意深浅过渡,区分画面主次,花周围稍深些,以烘托百合花的主体关系。

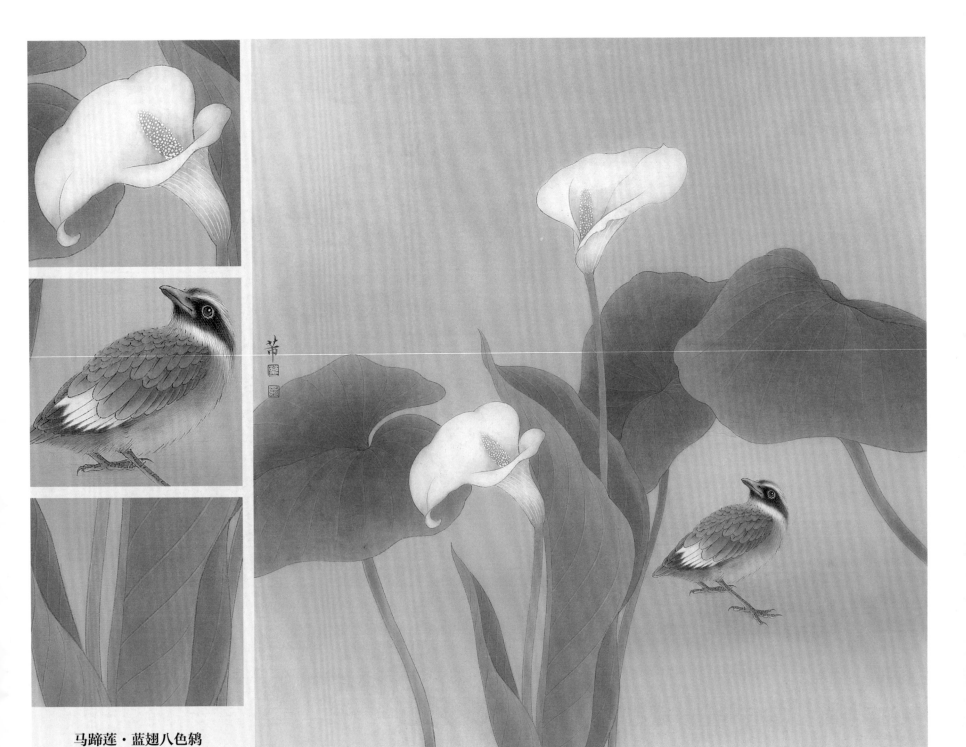

**马蹄莲·蓝翅八色鸫**

马　蹄　莲：属天南星科多年生草本植物，球根花卉。肉质块茎肥大。叶片鲜绿，卵状箭形。花梗着生于叶旁，高出叶丛。肉穗花序包藏于佛焰苞内，苞片形状奇特、洁白硕大，开张呈马蹄形。

蓝翅八色鸫：体长17~20厘米，体型圆胖，尾短，腿长，以身体具有红、绿、蓝、白、黑、黄、褐、栗等鲜艳夺目、丰富艳丽的色彩而得名，是很有观赏价值的鸟类。头部前额至枕部为深栗褐色，冠纹为黑色，眉纹呈茶黄色，眼先、颊、耳羽和颈侧都是黑色，并与冠纹在后颈处相连，形成领斑状。背部为亮油绿色，翅膀、腰部和尾羽为亮粉蓝色。下体呈淡茶黄色，腹部中央至尾下覆羽都是猩红色。嘴长而侧扁，颈部短，尾羽很短，腿特长而坚挺。嘴角为黑褐色，眼周呈蓝色，跗跖是棕褐色或粉肉色。

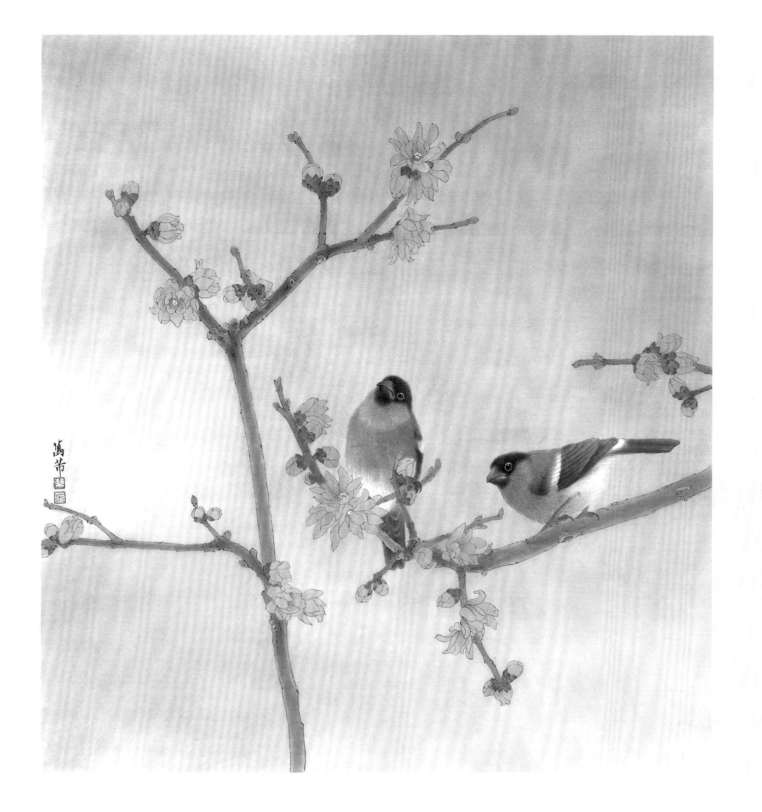

**蜡梅·红腹灰雀**

**蜡　　梅：** 乃落叶灌木，常丛生。花开于绽叶之前。蜡梅傲然于霜雪冷天，花黄似蜡，浓香扑鼻，是冬季主要的观赏花木。

**红腹灰雀：** 体长约 16 厘米。雄鸟腹部为红色，上体余部从颈至背，包括肩羽和翼上覆羽概灰色；腰部为白色，尾羽呈紫黑
　　　　　色，大覆羽基部是黑色，尖端为白色，颊、喉、颈倾以下呈鲜红色，至下腹到尾下覆羽转为纯白色。雌鸟全体为
　　　　　灰色，虹膜呈赤褐色，嘴为黑色，脚为褐色。

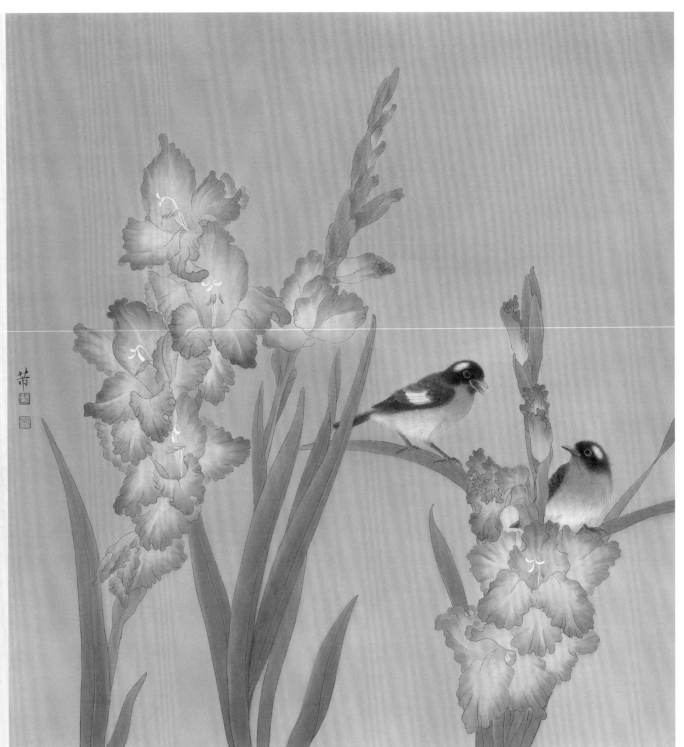

唐菖蒲·鸲鹟

唐菖蒲：球茎为扁圆形，叶硬且呈质剑形。花茎高于叶，穗状着花排成两列，侧向一边。唐菖蒲有多重花色不同的品种，也有复色品种，花期为夏秋。它可布置花境及专类花坛，矮生品种可盆栽观赏。

鸲　鹟：体长 11~14 厘米，体型略小，是一种橘黄及黑白色的鹟。雄鸟身体为灰黑色，狭窄的白色眉纹于眼后，翼上具明显的白斑，尾基部羽毛呈白色，喉、胸及腹侧为橘黄色，腹中心及尾下覆羽呈白色。雌鸟上体包括腰为褐色，下体似雄鸟但色淡，尾无白色。

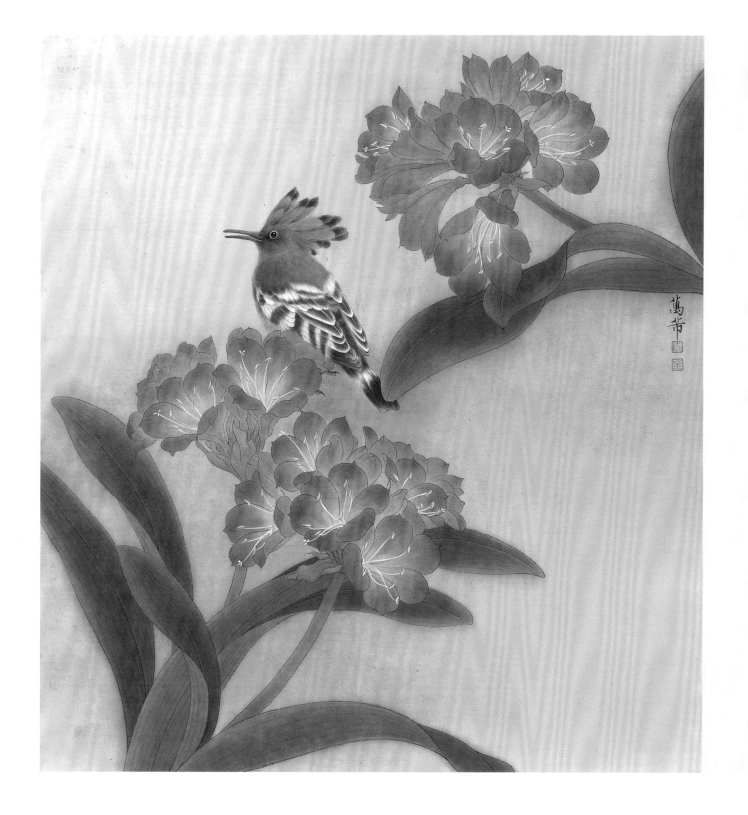

**君子兰·戴胜**

君子兰：为多年生常绿草本。叶深绿色油亮互生，呈宽带状。伞形花序，花顶生，1序着花7~60朵，同序之花可开放30多天。春夏开花较多，花有橙黄、橙红、鲜红、深红、橘红等色。

戴　胜：体长约30厘米。嘴细长并向下弯曲为其主要特征。体羽为棕黄色，头顶是一个大而明显的扇形羽冠，展开时非常美丽。两翅和尾羽呈黑色，具白色横斑。

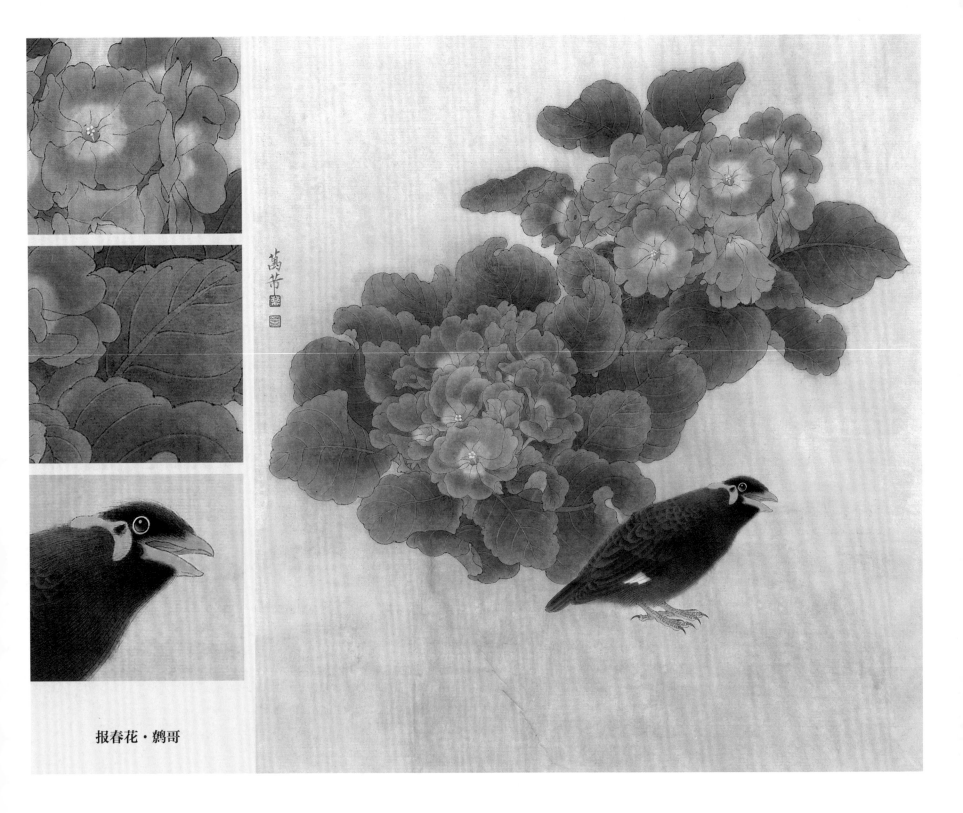

报春花·鹩哥

**报春花：** 又名年景花，草本植物。花有深红、纯白、粉蓝、紫红、浅黄等色，可谓五彩缤纷，多数品种的花还具有香气。

**鹩　哥：** 体长约 29 厘米。全身大致为黑色，具紫蓝色和铜绿色金属光泽。特征为头侧具橘黄色肉垂及肉裾，雌雄相似。善鸣，叫声响亮清晰，能模仿和发出多种有旋律的音调。

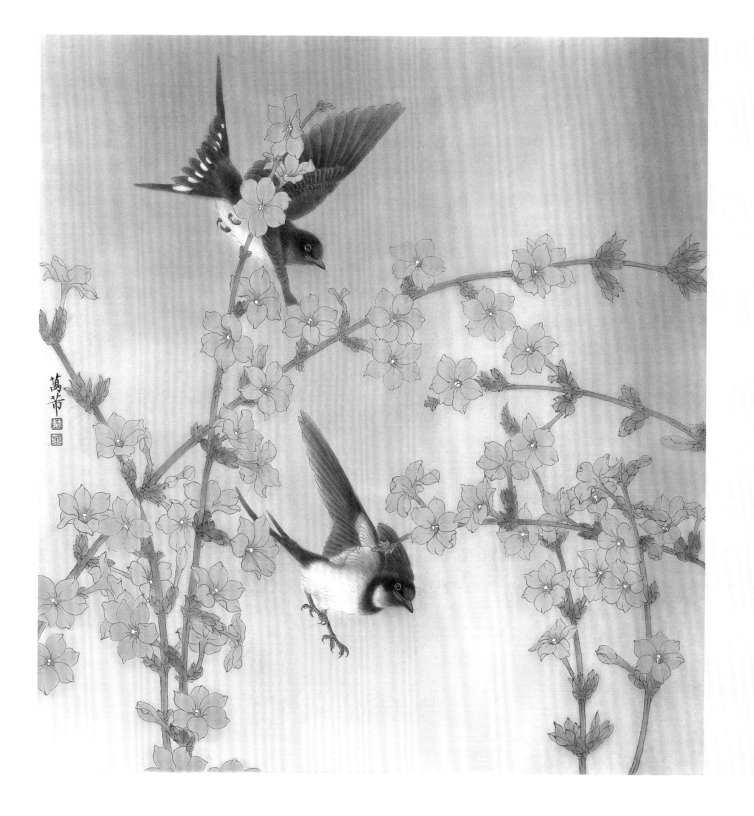

迎春花·家燕

**迎春花:** 又名金腰带,为落叶灌木,是我国名贵花卉之一,于早春时节先开花后长叶,在百花之中开花最早,故名"迎春"。迎春花与梅花、水仙、山茶花合称"雪中四友"。碧叶黄花端庄秀丽,不畏严寒,气质非凡。

**家　燕:** 体长约17厘米。前额呈深栗色,上体从头顶一直到尾上覆羽,及两翼飞羽、尾羽为蓝黑色富有金属光泽。飞羽狭长,尾长,呈深叉状。最外侧一对尾羽特形延长,其余尾羽由两侧向中央依次递减,内侧均具白斑。颏、喉和上胸呈栗色或棕栗色,其后有一黑色环带,下胸、腹和尾下覆羽为白色。虹膜呈暗褐色,嘴为墨褐色,脚呈黑色。雌雄羽色相似。

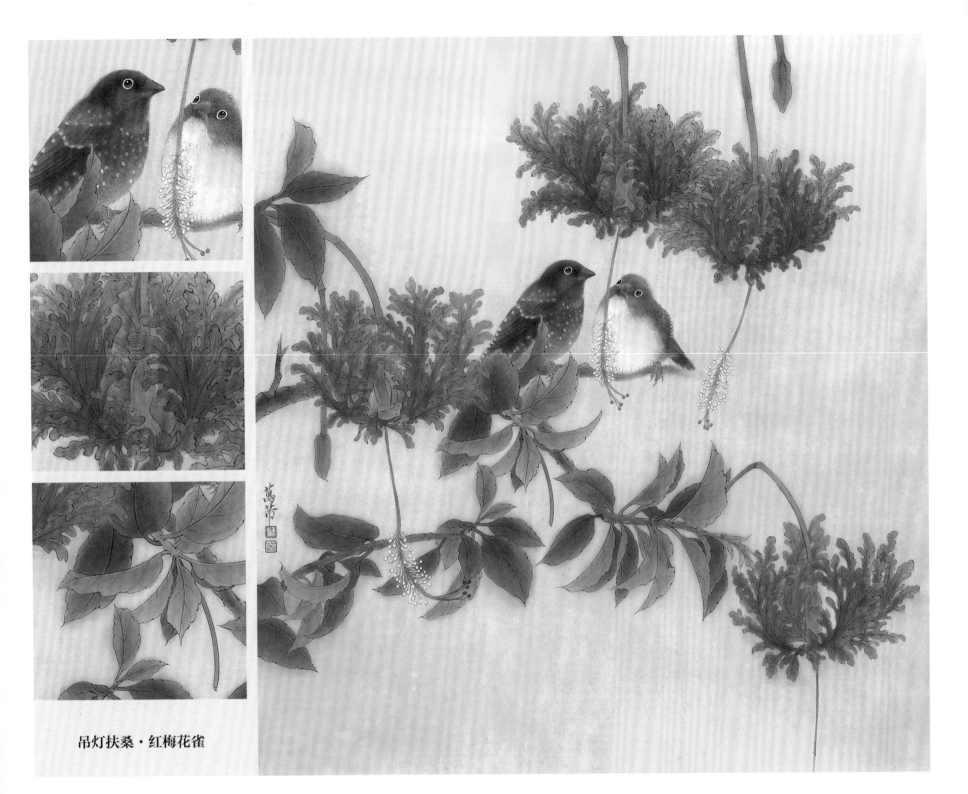

吊灯扶桑·红梅花雀

**吊灯扶桑：**灌木类木本花卉，在我国福建省、广东省广为种植。花色淡红，花姿玲珑，似吊灯，也似悬垂的风铃。观花期长，多做庭园栽培。

**红梅花雀：**体长约10厘米，是一种受人喜爱的笼养观赏鸟，形态优美，全身羽毛五彩缤纷。雄鸟额基朱红色，头顶、颈、上体橄榄褐色而微染朱红色，尾上覆羽暗朱红色，羽端具白色点斑，尾羽黑色且具白斑点，两翅褐色而微染朱红色，翅上覆羽具白斑点，眼先褐色，腹部橙黄色而渲染朱红色，两胁淡朱红色，缀有白色点斑。雌鸟整个上体褐色，尾上覆羽染朱红色，尾黑褐色，两翅与尾同色。初级覆羽羽缘茶黄色，其余翅上与内侧飞羽羽端具白色点斑，眼先黑色，颈侧较上体浅，颏黄白色，胸淡褐色，腹部中央污黄色，尾下覆羽近沙色，虹膜红色或橘红色，嘴红色，基部暗，脚肉色。

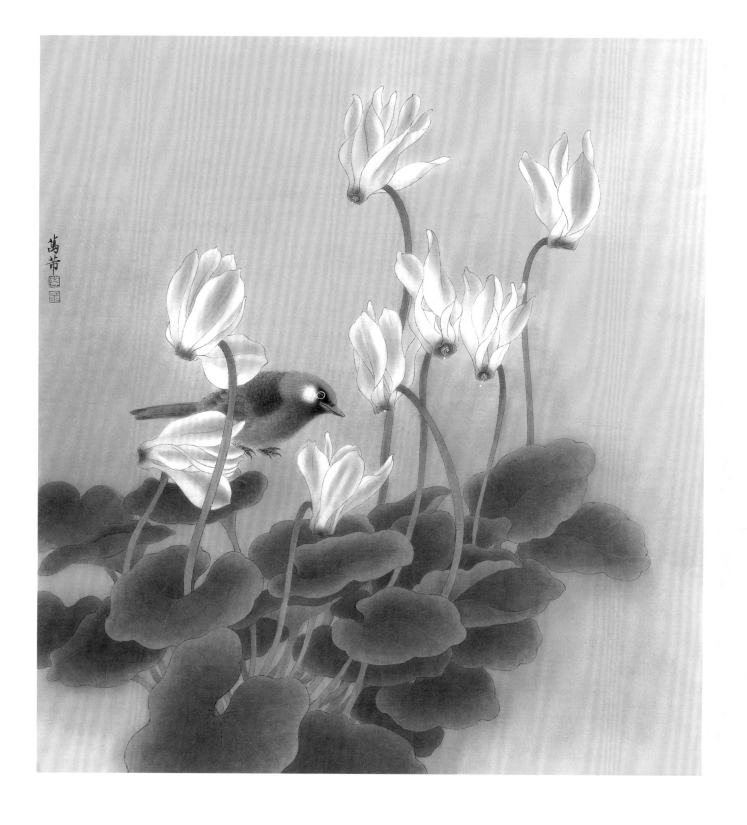

**仙客来·赤尾噪鹛**

**仙 客 来:** 别名兔子花，为多年生草本花卉，种植普遍，尤宜室内盆栽。绿叶由肉质块茎顶部生出，叶面有淡雅晕斑。花朵下垂，花瓣向上反卷，犹如兔耳，煞是可爱。花色丰富绚丽。

**赤尾噪鹛:** 体长 24~28 厘米，头顶至后颈红棕色，两翅和尾鲜红色，眼先、眉纹、颊、颏和喉黑色，眼后有一块灰色块斑。其余上下体羽大都暗灰色或橄榄灰色。特征极明显，特别是鲜红色的头顶、翅和尾。雌鸟与雄鸟相似。

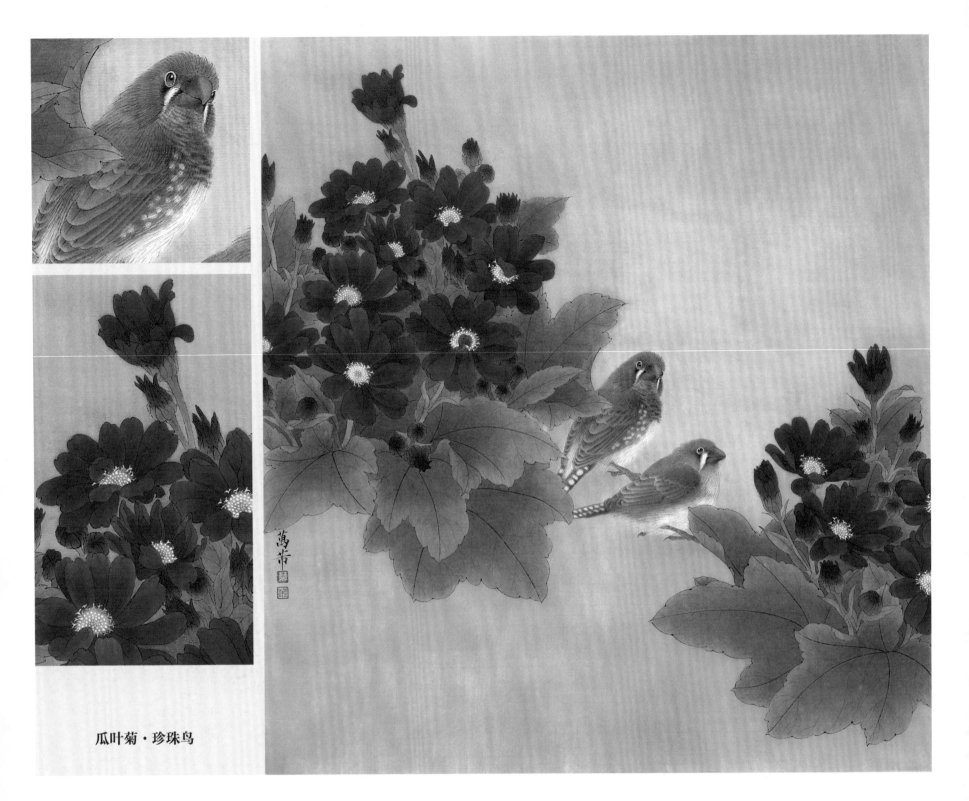

瓜叶菊·珍珠鸟

**瓜叶菊：** 因叶形如瓜类叶片而得名。花顶生，伞房花序密集，覆于枝顶。花簇大而开展，花小，星状。花色丰富，除了黄色其他颜色均有，还有红白相间复色。

**珍珠鸟：** 又名斑胸草雀，体长约 12 厘米。雌雄鸟羽色有明显的区别。珍珠鸟的头部呈蓝灰色，嘴基的两侧及两眼下方均有黑色的羽纹，眼先为白色。喉和胸呈浅灰蓝色，背、肩及翅等为蓝、灰棕色。飞羽呈深灰褐色，尾羽较短，多为黑色，并有较规则的白色横斑。嘴多为深红色，脚为深肉红色。雄鸟胸部下方两侧及两肋呈栗红色，并布有小白色圆点，如珍珠。雄鸟喉至上胸，还具有波状黑纹，黑白相间。雌鸟体羽暗淡，无以上体征。

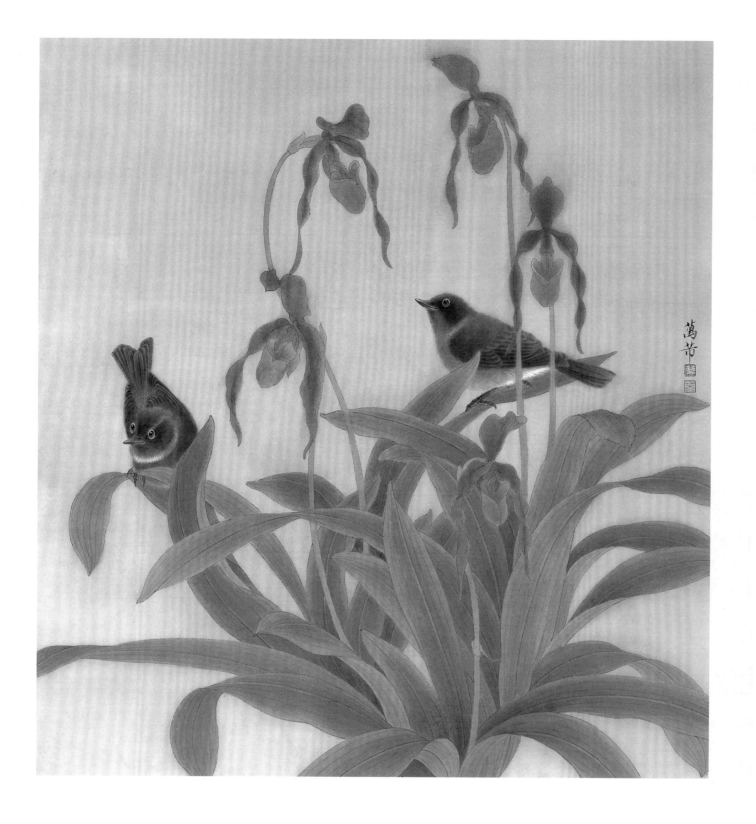

兜兰·小仙鹟

**兜　兰**：又称拖鞋兰，花形十分奇特：唇瓣呈口袋形；背萼极发达，有各种艳丽花纹；两片侧萼合生在一起；花瓣较厚。花的寿命长，并且有四季都开花的品种。

**小仙鹟**：体长约14厘米。雄鸟上体黑蓝色，脸侧及喉黑色，胸黑蓝色，胸以下蓝灰色，尾下覆羽白色。雌鸟体羽棕褐色，喉皮黄色，颈侧有蓝色斑块，具浅皮黄色的颈环。

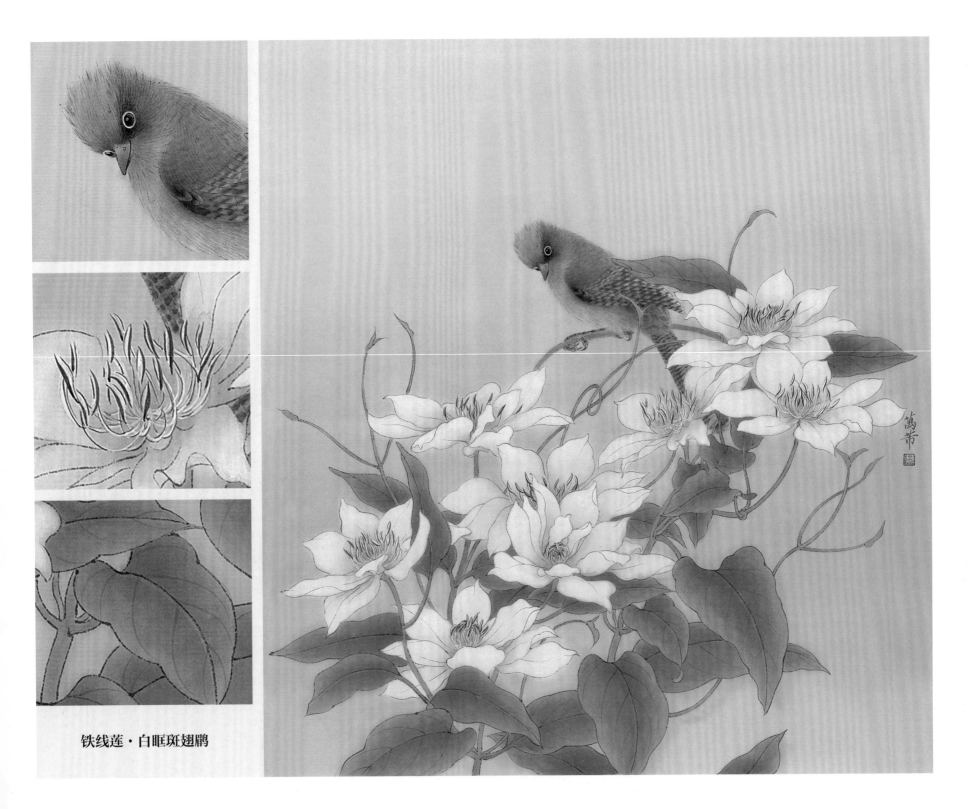

铁线莲·白眶斑翅鹛

铁 线 莲：属多年生草本或木质藤本。蔓茎瘦长、富韧性，节部膨大。铁线莲为复叶或单叶，常对生，叶柄能卷缘他物。
花单生或为圆锥花序，萼片大，花色有白、蓝、粉红、玫红、紫红等色。

白眶斑翅鹛：体长约20厘米。前额和头顶暗棕色，头顶羽毛延长成羽冠，眼先、耳羽、头侧灰褐色，眼圈白色。上体灰橄榄
褐色具不明显的暗色横斑，翅具黑色横斑；尾呈凸状，棕褐色具黑色横斑和白色端斑。下体赭黄色，腹中部白
色，虹膜亮褐色，嘴褐色，脚灰褐色。

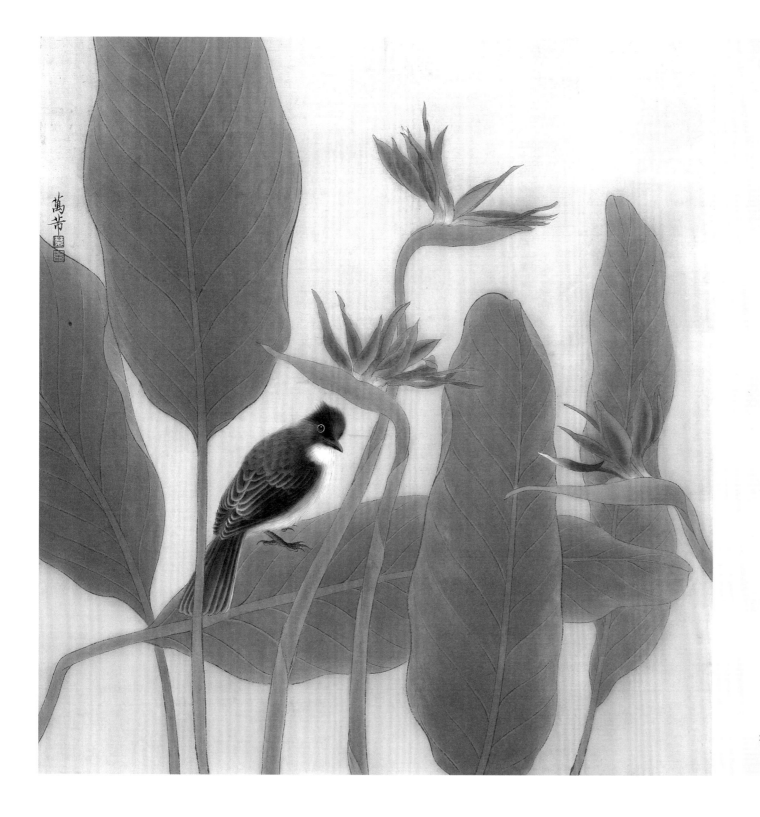

**鹤望兰·栗背短脚鹎**

鹤　望　兰：为常绿宿根草本，叶大姿美，色彩夺目。花形奇特，宛如仙鹤翘首远望。花序外有绿色总佛焰苞片，边缘晕红。外花被片为橙黄色，内花被片为舌状天蓝色。

栗背短脚鹎：体长 18~22 厘米。上体栗褐色，头顶和羽冠黑色。背栗色、翅和尾暗褐色具白色或灰白色羽缘。颏、喉白色，胸和两胁灰白色，腹中央和尾下覆羽白色。

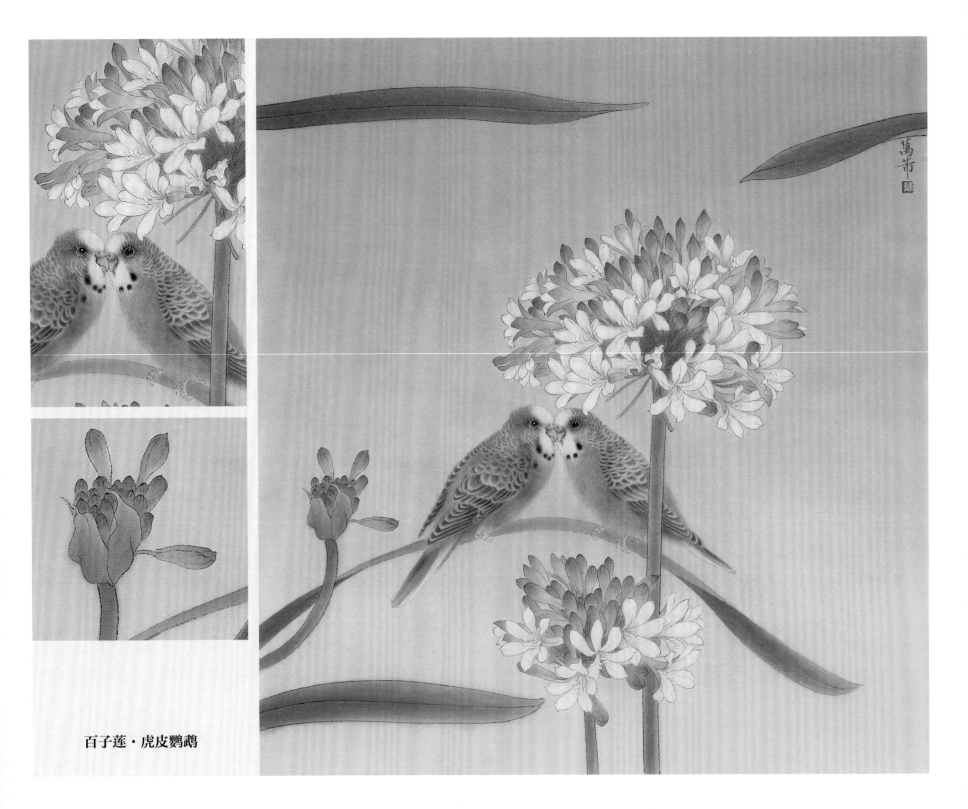

百子莲·虎皮鹦鹉

**百 子 莲：** 又名紫君子兰、蓝花君子兰，石蒜科多年生草本。百子莲有鳞茎；叶线状披针形，近革质；花茎直立，高可达60
厘米；伞形花序，着花10~50朵。花呈漏斗状，深蓝色。花药最初为黄色，后变成黑色。花期为7月至8月。

**虎皮鹦鹉：** 体长约18厘米。常见的有黄、绿、蓝、白、蓝绿、浅黄等色。

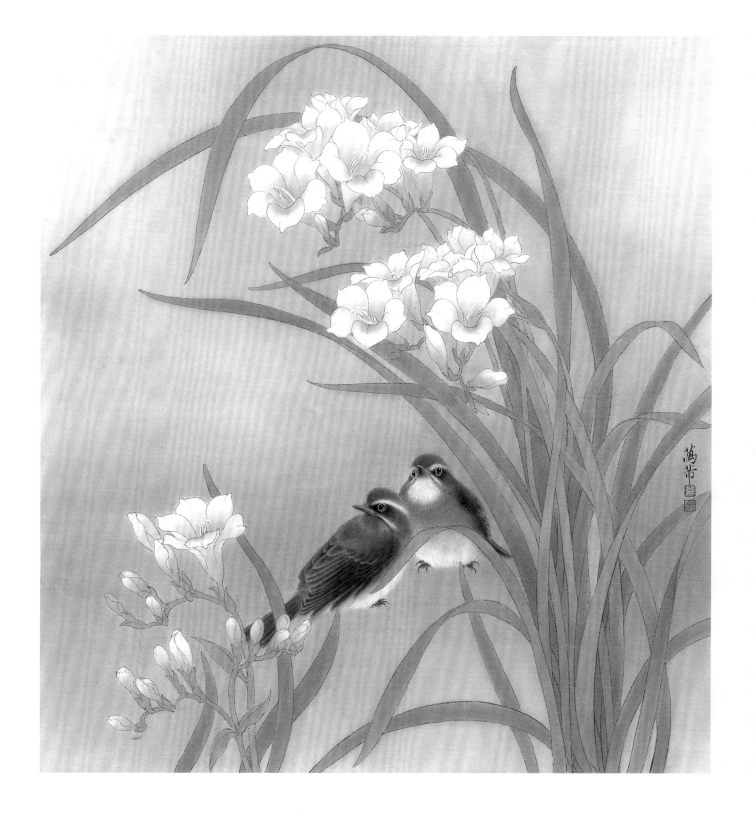

香雪兰·红喉歌鸲

**香 雪 兰:** 又名小菖兰、剪刀兰、洋晚香玉, 鸢尾科多年生球根草本植物, 分为红色系、黄色系、白色系和蓝色系。花期早,
色泽鲜艳, 花朵芳香。

**红喉歌鸲:** 又名红点颏, 体长约 16 厘米。上体褐色, 下体白色。雄鸟有白色眉纹和红色的喉, 十分醒目。雌鸟喉部白色, 眉
纹淡黄色。

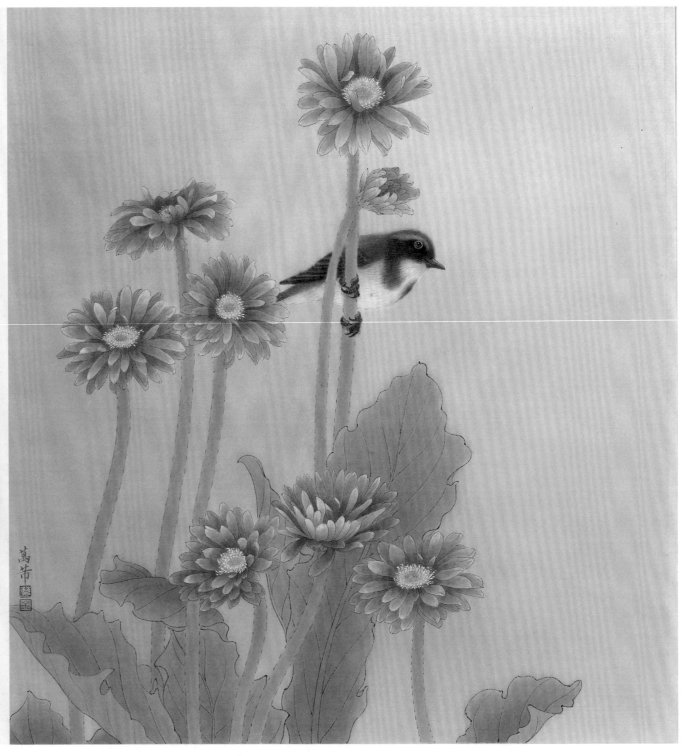

扶郎花·白眉蓝姬鹟

扶　郎　花：别名太阳花、猩猩菊等，多年生草本植物。全株具细毛，多数叶为基生，有羽状裂，叶柄长。顶生花序高出叶面，总苞盘状、钟形，花瓣舌状或重瓣状。花色活泼艳丽，有大红、橙红、黄等色。四季有花，春秋最盛。

白眉蓝姬鹟：体长约 12 厘米，是一种体型小的蓝色鹟。雄鸟下体白色，头顶闪耀彩虹色，背海蓝色，头侧、胸侧斑块及翼为特征性暗深蓝色，光线不足时看似黑色；尾基部有白色小斑，有时具狭窄的白色眉纹。雌鸟胸部图纹同雄鸟，但下体皮黄色，上体近灰色，头深褐色，尾基部无白色，尾上覆羽有时深灰色或深蓝色。虹膜深褐色，嘴深灰色，脚灰色。

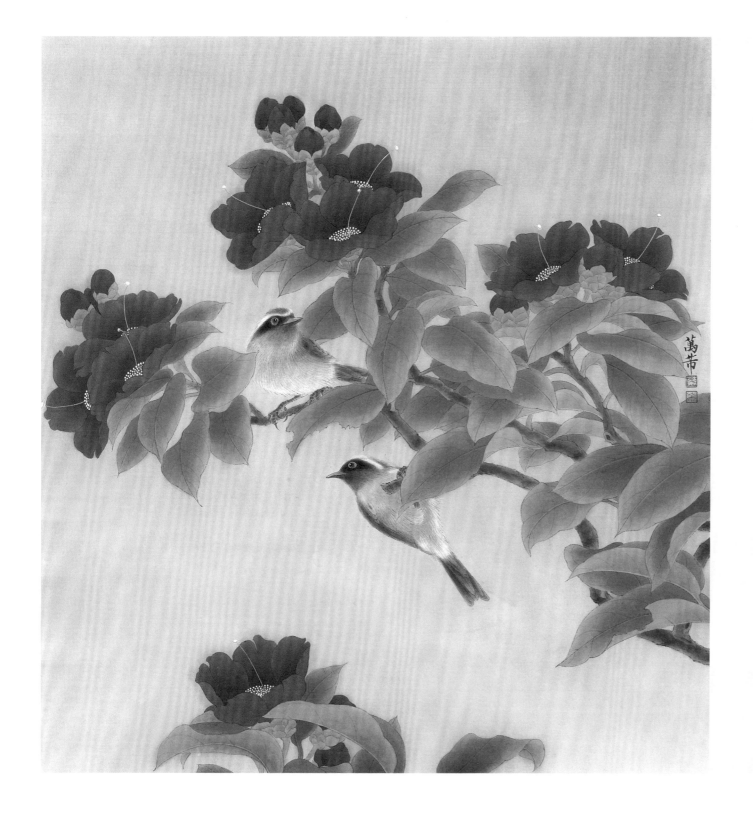

茶花·攀雀

**茶花:** 是中国传统名花、世界名花之一，也是云南省省花。茶花为常绿灌木或小乔木，植株形姿优美，叶浓绿而有光泽，花形精致典雅，色彩艳丽缤纷。

**攀雀:** 体长约 11 厘米。雄鸟额及脸罩黑色，有时延伸至顶后，但与栗色上背之间有白色领环。雌鸟色暗，顶冠及领环灰色。幼鸟体羽是较单一的黄褐色，具略深色的脸罩。（与中华攀雀的区别在下体色较浅，前额黑色且宽，成鸟具偏白色领环。）虹膜红褐色，嘴深褐色至灰色，脚深灰色。

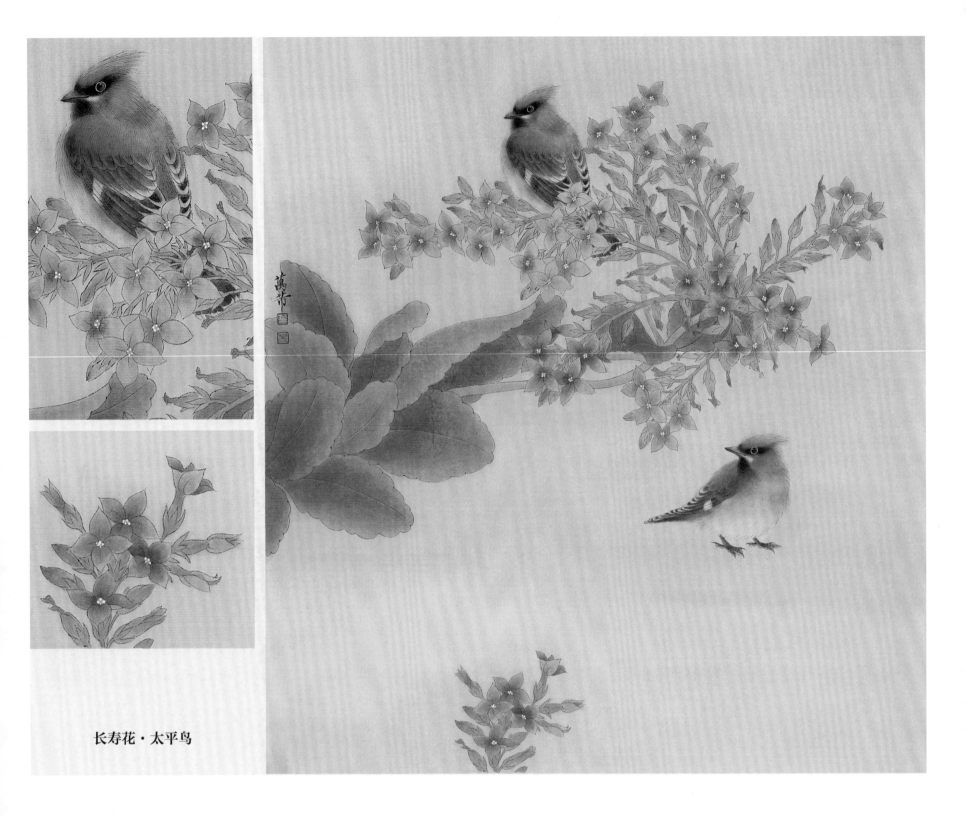

长寿花·太平鸟

**长寿花**：别名寿星花，多年生草本多浆植物。茎直立，肥大、光亮的对生叶片形成低矮株丛，终年翠绿。每枝花多达数十朵，花期长达四个多月，花名由此而来。花小，高脚碟状，别有韵味，色彩鲜艳夺目。

**太平鸟**：别称连雀、十二黄，体长约18厘米，小型鸣禽。前额棕红色，体羽几乎为灰褐色，至腰转为纯灰色，自眼基至后头有一黑斑，尾羽黑色，翼羽黑色而中部有一列白斑，胸紫灰色，腹部较淡，眼褐色，嘴及脚黑色。雌鸟颏、喉的黑色斑较小。

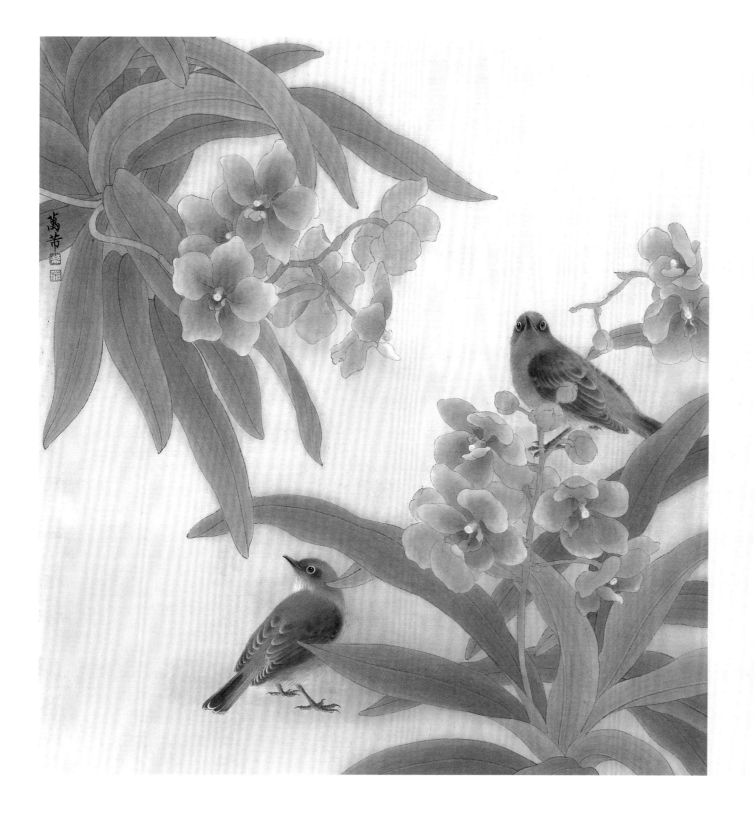

万代兰·蓝额红尾鸲

万　代　兰：又称万带兰，为典型的附生兰科植物。花朵较大，花色鲜艳，有粉红、紫红、纯白、天蓝、茶褐、黄等色。花期长，是很有价值的观赏花卉。

蓝额红尾鸲：体长约16厘米。雄鸟头顶至上背及喉呈蓝黑色具光泽，上胸蓝黑色，额蓝色，翼暗褐色，中央尾羽黑色，其余尾羽栗棕色，羽端黑色，腰、尾上覆羽及下体余部栗棕色。雌鸟上体棕褐色，翼、腰、尾羽较雄鸟的略淡，下体浅棕褐色。停栖时尾羽会不停地上下摆动。

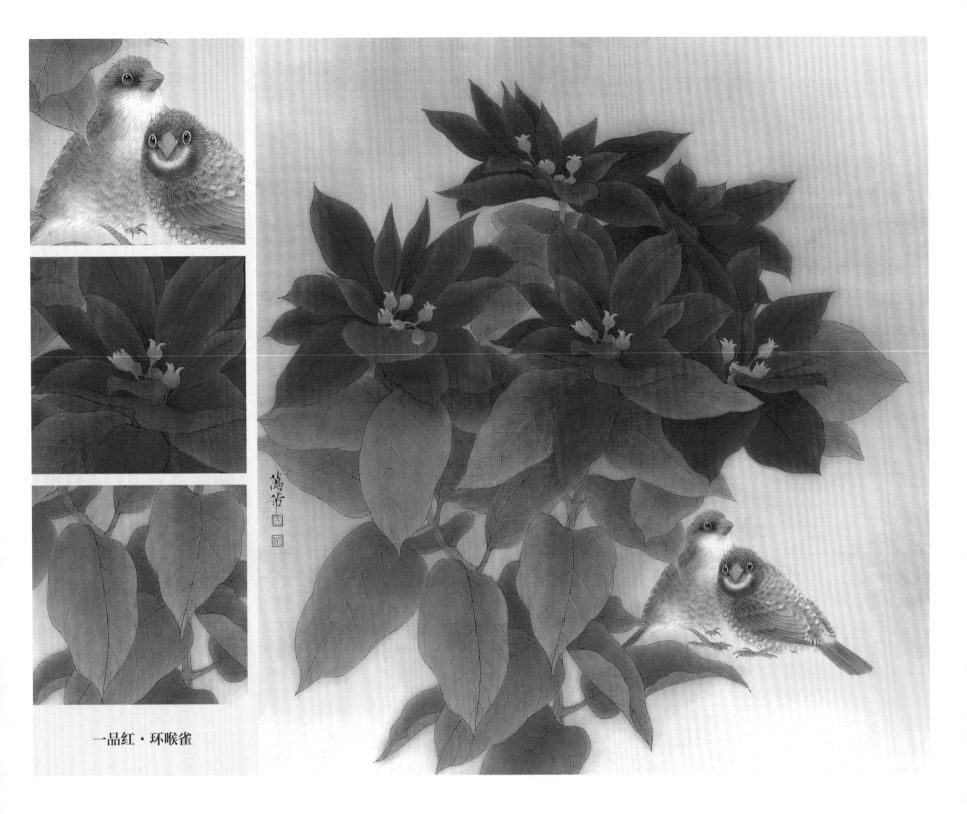

一品红·环喉雀

一品红：又名为圣诞花，是节日用来摆设的红色花卉。其最顶层的叶是火红色、红色或白色的，因此经常被误会为花朵，而真正的花则是在叶束中间的部分。花期从 12 月可持续至来年的 2 月，花期时正值圣诞、元旦期间，非常适合节日的喜庆气氛。

环喉雀：体长约 12 厘来。雄性成鸟具有红色喉斑。繁殖季节成对活动，而其他时间则群集在一起。

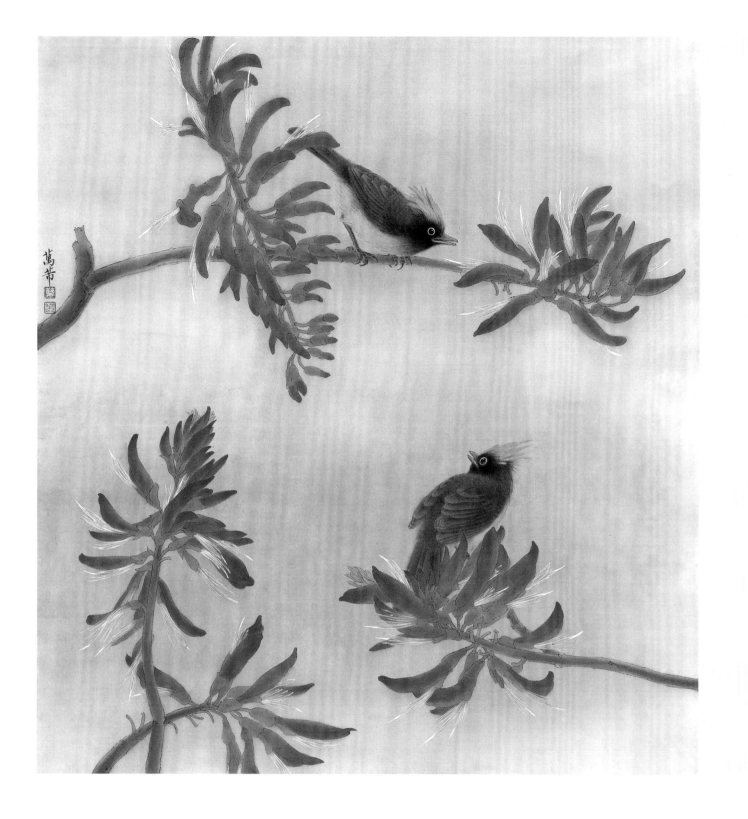

刺桐·冕雀

**刺桐：** 盛产于我国南方，又称苍梧花。刺桐花每年花开二度，花期长。花如红色象牙，绿叶丛中一片红，其艳、其奇惹人喜爱。自古以来不乏赞美刺桐花的诗词。

**冕雀：** 体长 20~21 厘米。具蓬松的黄色长型冠羽。雌鸟似雄鸟，但喉及胸深橄榄黄色，上体深橄榄色。

# 六、白玉兰麻雀画法步骤

**步骤一：** 用淡墨勾线，注意花瓣、叶片、枝梗等处的线条粗细变化以及结构处的用笔变化。鸟的轮廓线用虚线。

**步骤二：** 用赭石色加少许藤黄色调和成淡棕色，平涂画面一两层。用淡墨渲染枝梗、花托、正面叶，留出水线，渲染麻雀，直至显现立体感。留出脸、腹白色等处。用花青色加藤黄色调和成淡绿色渲染白玉兰花每片花瓣的根部，使花朵显现立体感。

**步骤三：**用花青色加藤黄色调和成淡绿色，渲染嫩叶和反面叶，留出叶脉水线，平罩正叶两次。用白色渲染白玉兰花的每片
花瓣，由外向内渲染。
用淡赭石渲染麻雀，用稍深的墨渲染额、喉、颊及黑色斑纹。嘴角用淡黄色渲染。用白色渲染麻雀脸、腹、羽毛边
缘白色处。

**步骤四：** 用淡石绿色平罩反面叶片和嫩芽。

用淡墨丝麻雀身上细毛，用稍深墨点睛，丝深色羽毛和斑纹，用白粉略丝脸颊、腹部白色羽毛。

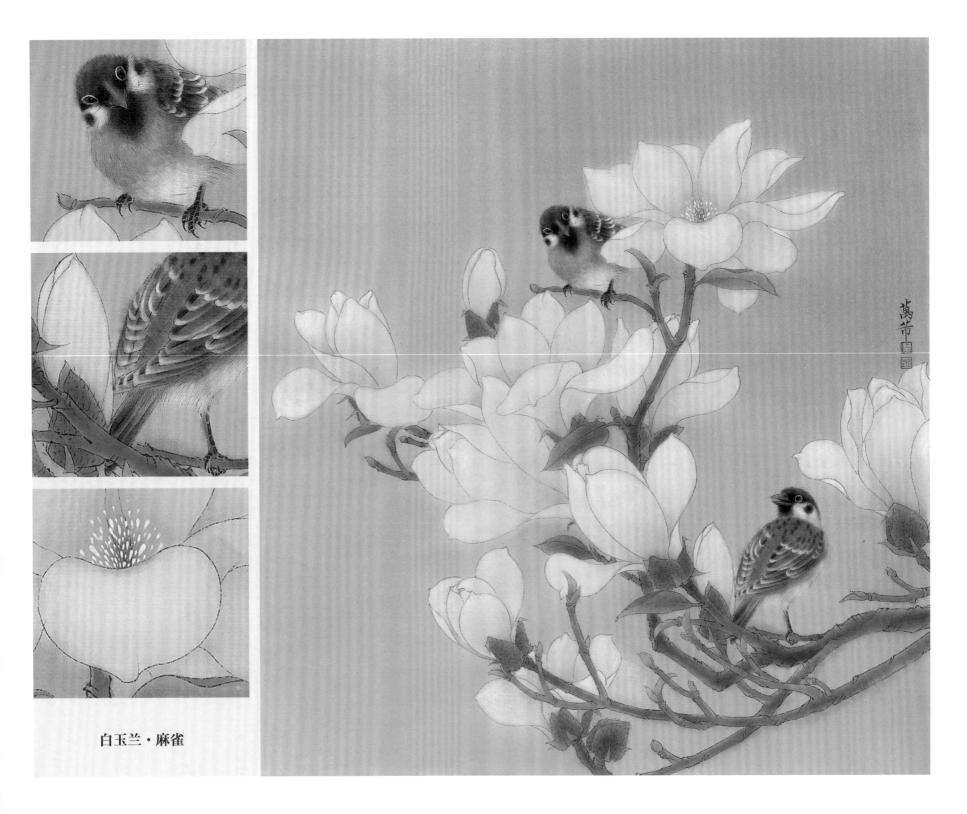

白玉兰·麻雀

白玉兰： 又名木兰花、白似玉、香如兰，是木兰科乔木中开白花的品种，是中国名贵的观赏树之一，上海市市花。其树形魁
伟，高者可超过 10 米。花钟状，先于叶开放。

麻　雀： 体长约 14 厘米。自额至后颈纯栗褐色，上背和两肩棕褐色且密布黑褐色轴纹，尾暗褐色，颏和喉均黑色，头和颈两
侧白色而中间有一黑斑，下体余部灰白色，眼暗红色，嘴黑色，脚肉色。

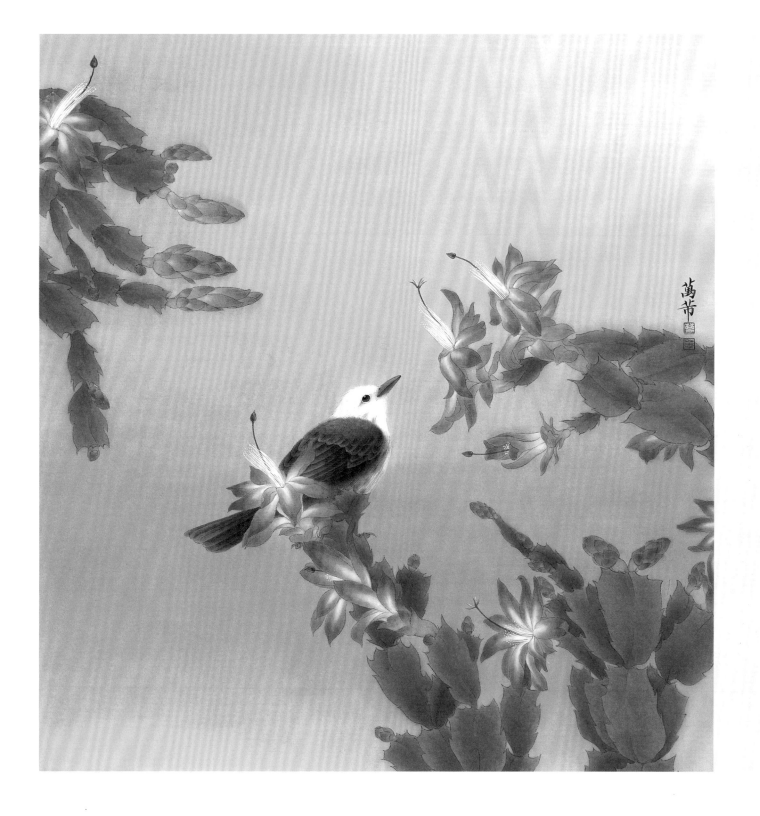

蟹爪兰·黑短脚鹎

**蟹 爪 兰：**又名仙指花，为仙人掌科附生性小灌木。常见栽培品种有粉红、大红、淡紫、橙黄、杏黄、纯白色和双色等。叶
　　　　状茎嫩绿色，边缘有锯齿，扁平多节，节间连接处形状如蟹爪。主茎圆，分枝多，花着生于茎顶，花被开张反卷，
　　　　整体结构有一种夸张美。

**黑短脚鹎：**体长约 20 厘米。有两个亚种，即头白和全黑亚种，嘴和脚都为鲜艳的珊瑚红色。

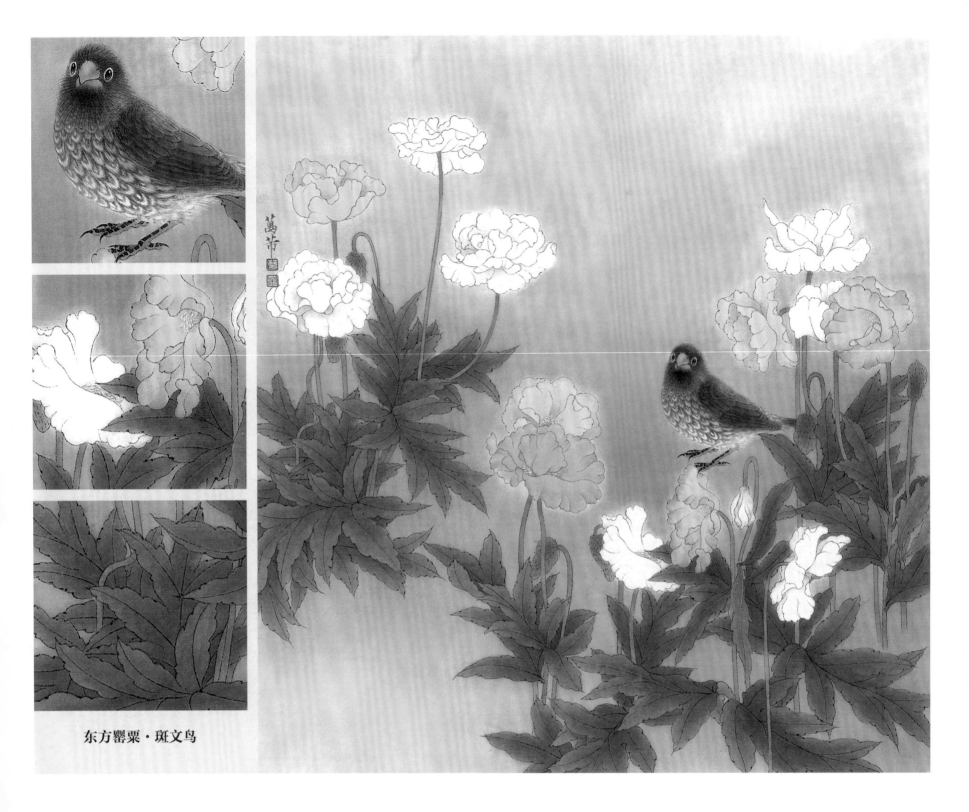

东方罂粟·斑文鸟

**东方罂粟：** 属罂粟科多年生草本宿根植物，较耐寒。其开出的花颜色多变，分外美丽。花单生，花梗延长，密披刚毛。萼片外面呈绿色，里面为白色。花瓣背面有粗脉，红色或深红色，有时带紫蓝色斑点。东方罂粟的花语代表顺从和平安。

**斑　文　鸟：** 体长约10厘米。额、眼先栗褐色，头顶、后颈、背、肩淡棕褐色或淡栗黄色，两翅暗褐色，下背、腰和短的尾上覆羽灰褐色，羽端近白色，长的尾上覆羽和中央尾羽橄榄黄色，其余尾羽暗黄褐色。脸、颊、头侧、颏、喉深栗色，颈侧栗黄色，上胸、胸侧淡棕白色，下胸、上腹和两胁白色或近白色，各羽具U形斑。脸中央和尾下覆羽白色或皮黄白色。虹膜褐色，嘴黑色，脚暗铅色。雌雄鸟羽色相似。

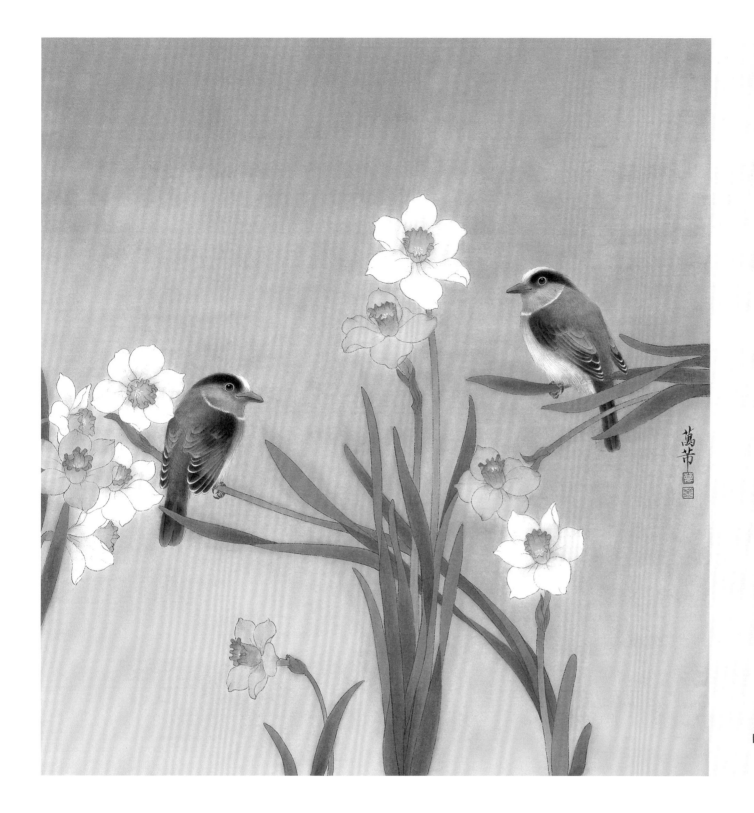

**喇叭水仙·银胸丝冠鸟**

**喇叭水仙：** 又名黄水仙，多年生草本球根花卉。花冠神似喇叭，因此得名。喇叭水仙花形优美，花色素雅，叶色青绿，姿态潇洒，可丛植美化环境，也可盆栽观赏。

**银胸丝冠鸟：** 体长约17厘米。嘴宽阔，天蓝色，基部橙色。上背烟灰色，下背至尾上覆羽栗色，两翅翼缘白色，翅膀表面具有显著的亮蓝色和白色翼镜。黑色尾羽端部为白色。雌雄相似。

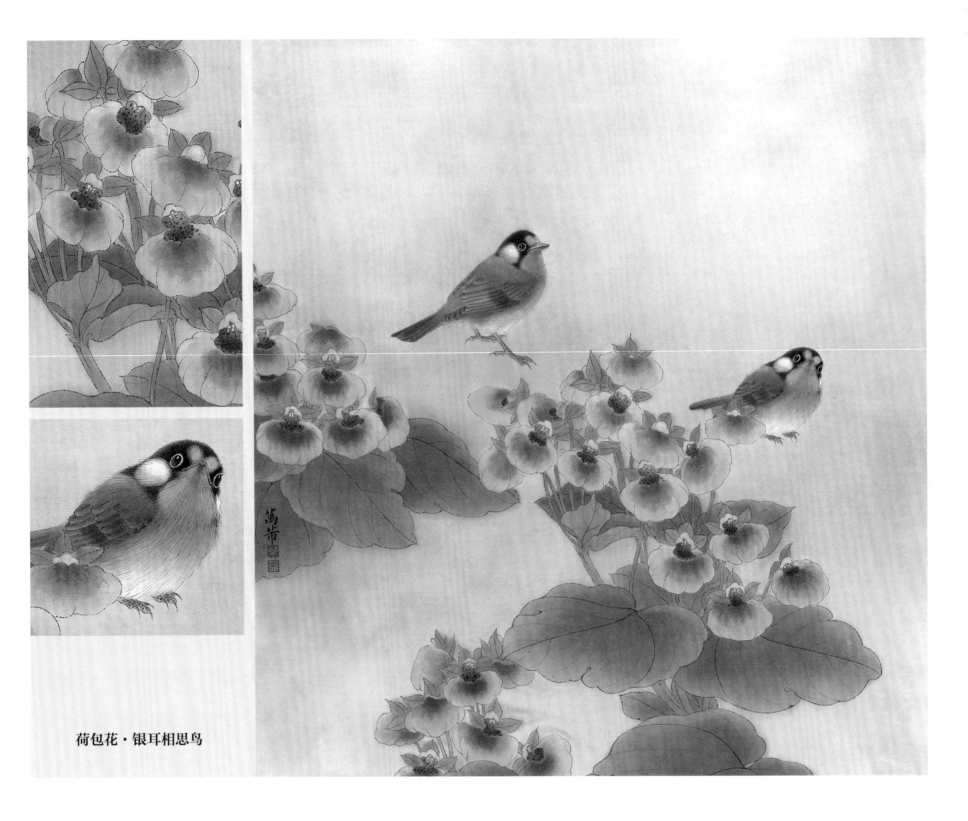

荷包花·银耳相思鸟

**荷 包 花：** 人们根据它的花的下唇瓣膨大似蒲包、中间形成空室的特点，把它称作 "荷包"。

**银耳相思鸟：** 体长 14~18 厘米。耳羽银灰色为主要特征。雄鸟头为黑色，上体余部及尾橄榄绿色，翼上具朱红色斑，喉、胸橙红色，腹部灰色，尾上覆羽朱红色。雌鸟与雄鸟体色相似，但尾上覆羽橄榄绿色，尾下覆羽黄色。

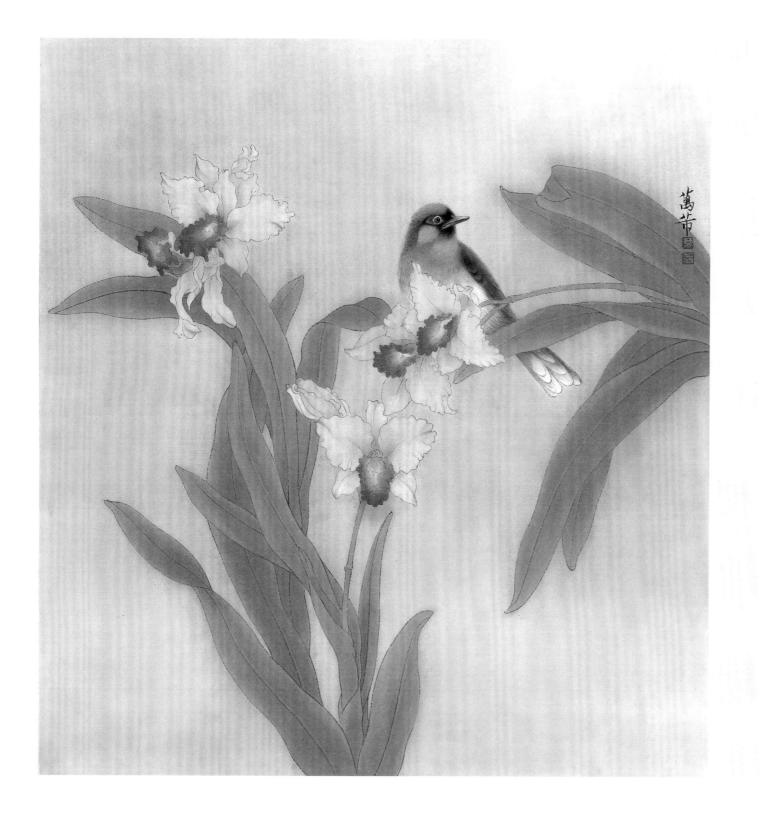

**卡特兰·棕噪鹛**

**卡特兰：** 在国际上有"兰花之王"的称号，为多年生常绿草本观赏植物。花大而美丽，有特殊香气，色泽鲜艳而丰富，除黑、蓝两色外，几乎各色俱全。

**棕噪鹛：** 体长 25~28 厘米。上体橄榄棕色，额、眼先、眼周、耳羽上部、脸前部和颏黑色，眼周裸出部分为亮蓝色，极为醒目。喉和上胸与背同色，下胸至腹蓝灰色。腹部及初级飞羽羽缘灰色，臀白色。尾上覆羽灰白色，尾羽棕栗色。

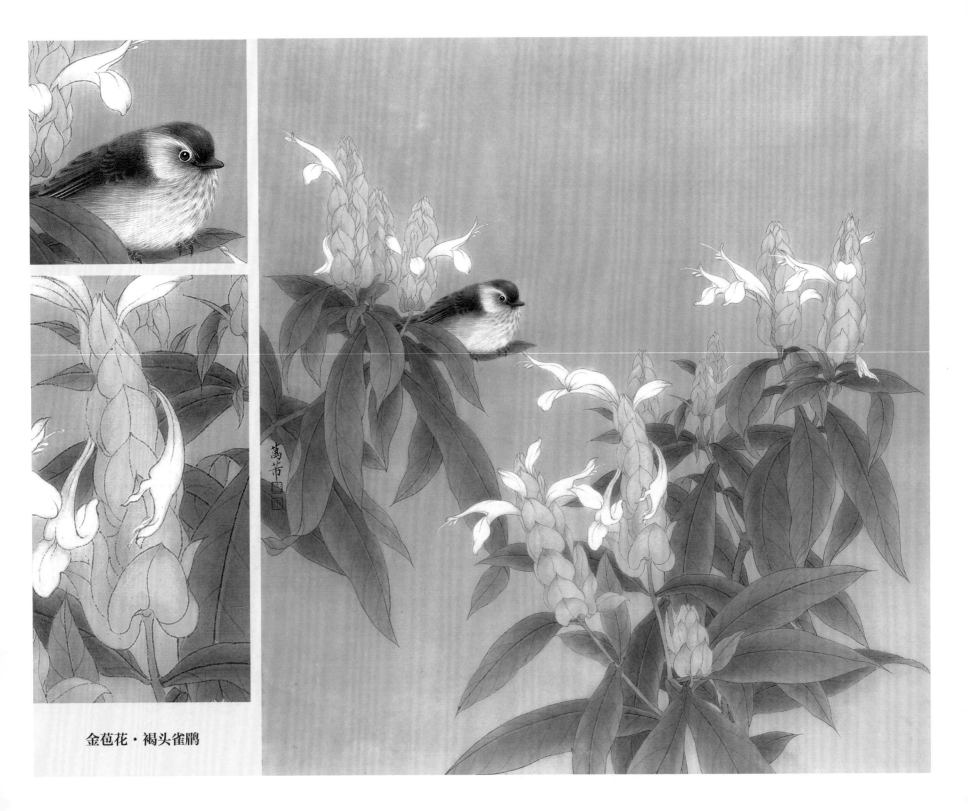

金苞花·褐头雀鹛

**金苞花：** 又称黄虾花、金包银，为常绿耐阴亚灌木。品种多达200余种。不同品种花色不同，但有三个共同点：花皆为穗状花序顶生，均为夏秋季开花，花期也比较长。花叶俱美，清雅宜人，适合室内装饰。

**褐头雀鹛：** 体长约12厘米。喉部粉灰色，具暗黑色纵纹。胸中央白色，两侧粉褐色至栗色。初级飞羽羽缘白、黑、棕色形成多彩翼纹。与棕头雀鹛的区别在于头侧近灰色，无眉纹及眼圈。喉和胸深灰色，具黑白色翼纹。虹膜暗褐色，嘴黑褐色，脚淡褐色。

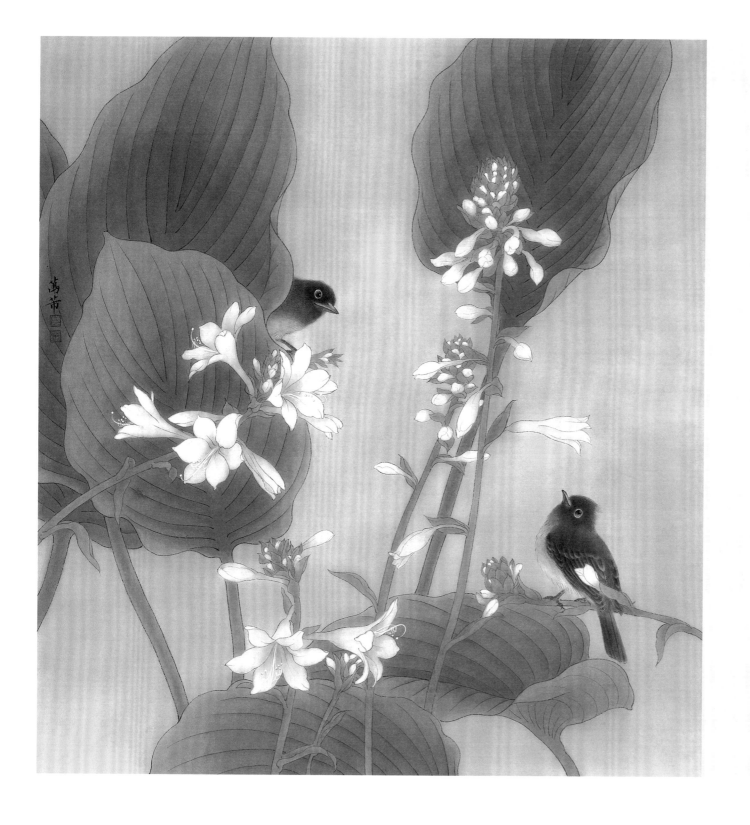

**玉簪·方尾鹟**

玉　簪：宿根草本花卉。花顶生于花序，管状漏斗形，白色，浓香。

**方尾鹟**：体长约 13 厘米。头偏灰，略具冠羽，上体橄榄色，下体黄色。上嘴角黑色，下嘴角褐色，脚黄褐色。

梨花·灰文鸟（禾雀）

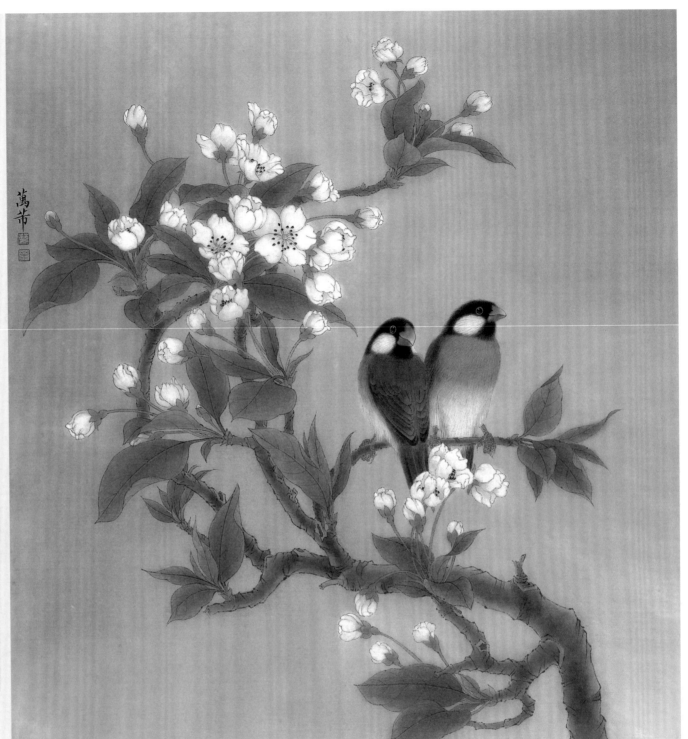

梨　花：原产中国，洁白如雪。梨树属蔷薇科落叶乔木，我国栽培历史悠久，梨花的芳姿和清香博得历代诗人推崇。梨树春季开花，结果为梨，其产量仅次于苹果。

灰文鸟：又名禾雀，体长 13~16 厘米。嘴粗厚呈圆锥状、粉红色，脚强健亦为粉红色。头黑色，头侧有一大白斑，从颊一直延伸到耳羽，在黑色的头部极为醒目。上体、下喉和胸灰色，上喉和颏黑色，其余下体葡萄灰色。尾黑色，尾下覆羽白色。

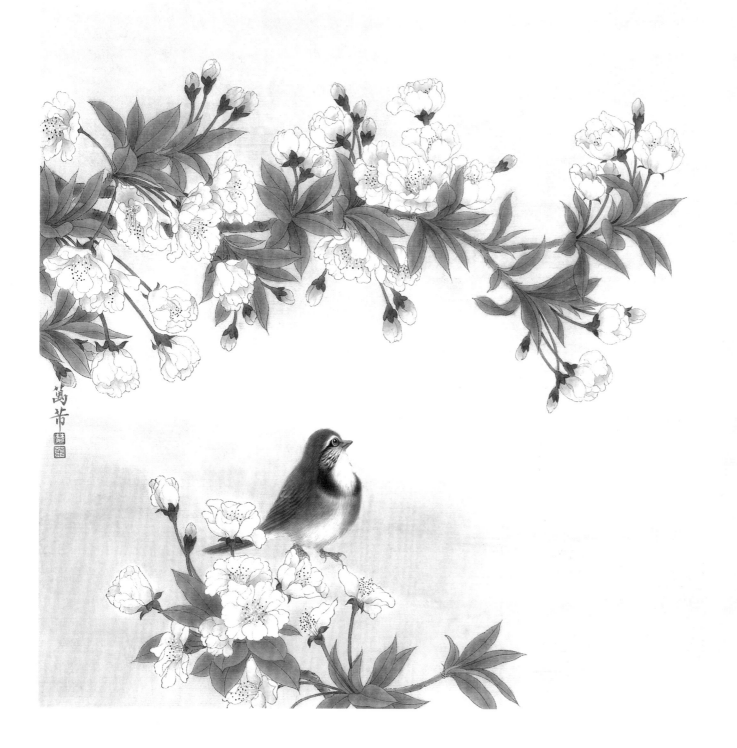

**垂丝海棠·黑领噪鹛**

**垂丝海棠：** 别名解语花、锦带花，蔷薇科苹果属，为落叶小乔木。枝开张，叶卵形，5~7朵花簇生枝端，鲜红色，4月至5月开放。高可达8米。枝干峭立，树冠广卵形。

**黑领噪鹛：** 又名大花脸，体长28~30厘米。上体棕褐色。后颈栗棕色，形成半领环状。眼先棕白色，白色眉纹长而显著，耳羽黑色而杂有白纹。下体几乎全为白色，胸有一黑色环带，中部断裂，两端多与黑色颧纹相连。尾下覆羽棕色或淡黄色。虹膜棕色，嘴褐色或黑色，下嘴基部黄色，脚暗褐色或铅灰色，爪黄色。

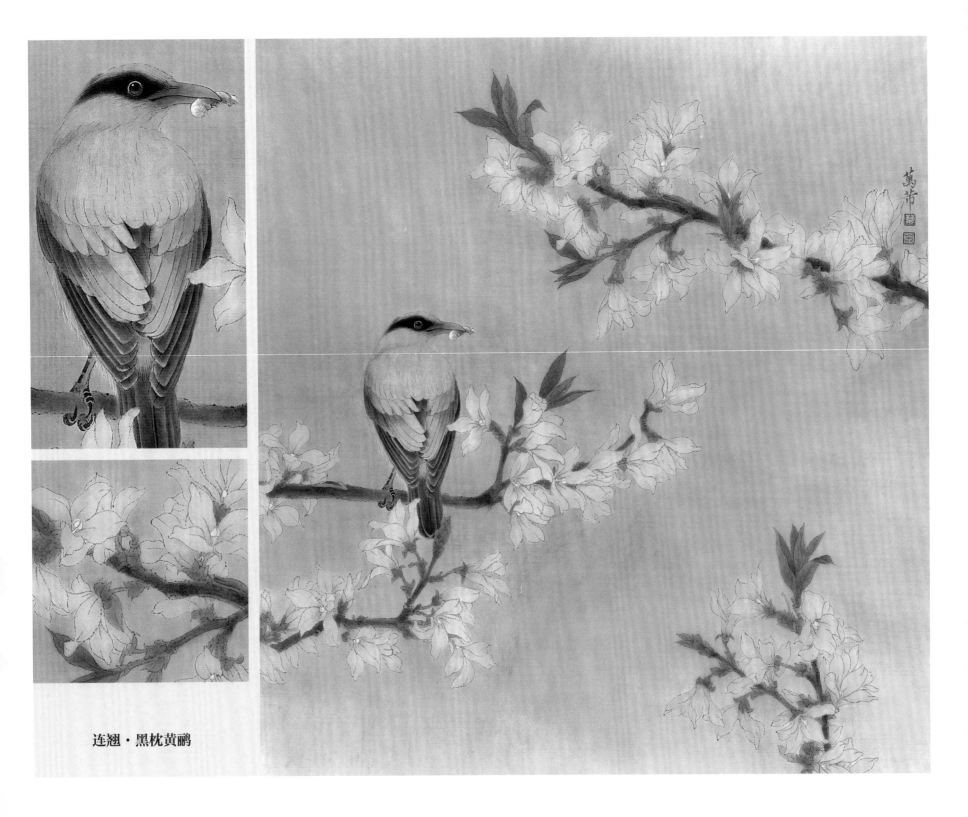

连翘·黑枕黄鹂

连　　翘：又名连壳、黄花条、黄奇丹等。早春季节，花开于绽叶之前，满枝金黄，香气清淡，艳丽可爱，是高雅的报春型
　　　　　观赏灌木。
黑枕黄鹂：体长约 26 厘米。雄鸟体羽黄色，两翼黑色，飞羽羽缘淡色且具黄色端斑，尾羽黑色，除中央一对尾羽外均具宽阔
　　　　　的黄色端斑。黑色的宽阔贯眼纹延伸至枕部。雌鸟似雄鸟，但颜色较暗淡，背部淡橄榄绿色。

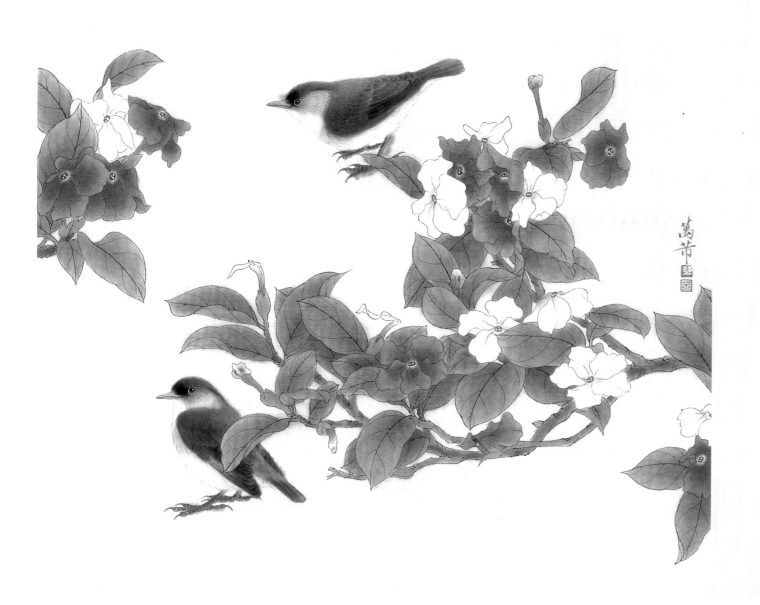

二色茉莉·绒额䴗

**二色茉莉：**又名鸳鸯茉莉。株高近 1 米，冠丛浑圆。单叶互生，呈矩形或椭圆形，叶面草绿诱人。

**绒 额 䴗：**体长约 12 厘米。前额天鹅绒黑色，头后、背及尾紫罗兰色，初级飞羽具闪耀的亮蓝色。雄鸟眼后具一道黑色眉纹。下体偏粉色，颏近白色。虹膜黄色，眼周裸露皮肤偏红色，嘴红色而端黑色，脚红褐色。

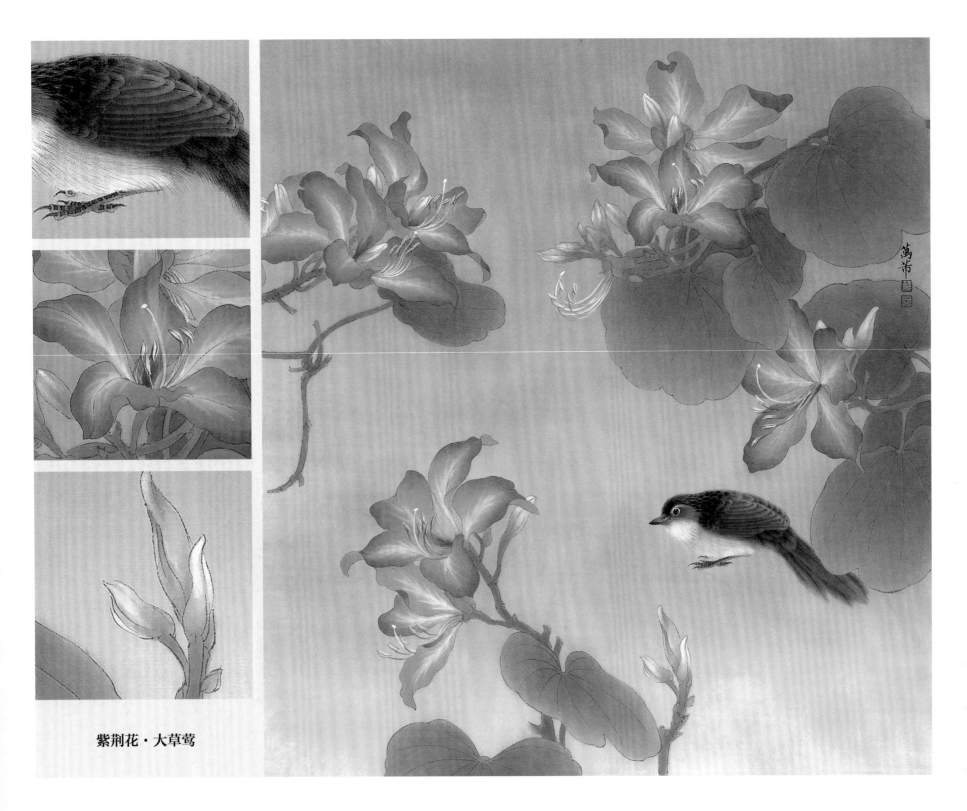

紫荆花·大草莺

**紫荆花**：别名洋紫荆。花朵一般为紫红色，花朵大而艳丽，每朵花有五瓣，花瓣中间有淡淡的白色脉状条纹。

**大草莺**：体长约 17 厘米，是一种体型较具明显纵纹的草莺。略黑的尾长而凸；三级飞羽色深；近黑色的头顶、颈背及上背具棕色及白色纵纹，眉纹偏白色。脸及下体偏白色，胸两侧及两胁棕褐色，尾下覆羽皮黄色具深色细纹。外侧尾羽羽端的白色较宽。虹膜红褐色，上嘴角黑色，下嘴角偏粉色，脚粉褐色。

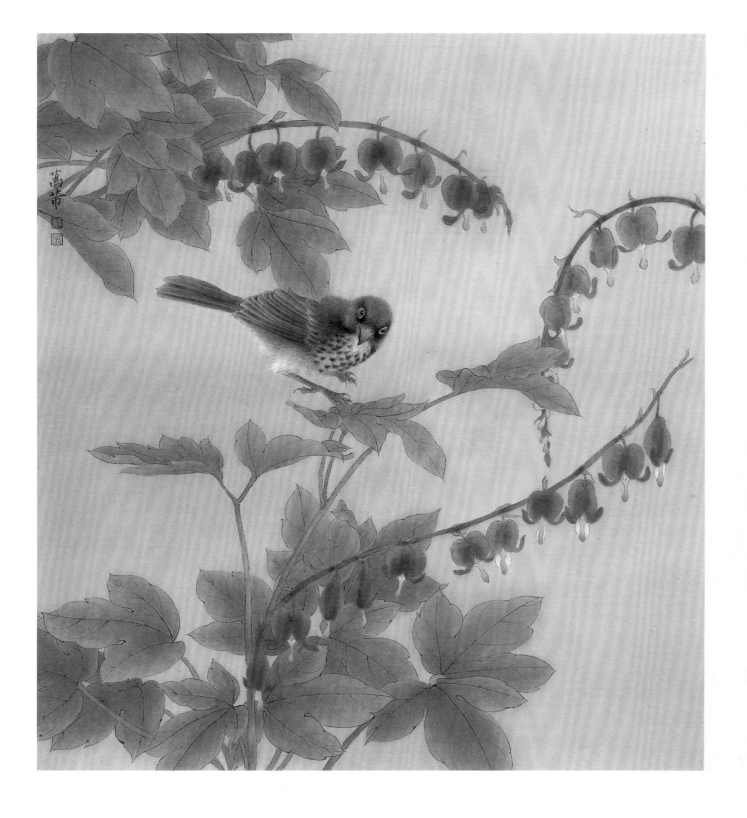

**荷包牡丹·灰背鸫**

荷包牡丹： 多年生宿根草本花卉。茎直立，有肉质根块。叶对生，二回三出羽状复叶，似牡丹叶。总状花序顶生，向一边下垂。花瓣四片，外面一对红色，内部一对白色，内长外短，纠结成荷包形。春末开花，多为鲜桃红色，也有变异白色花。

灰 背 鸫： 体长20~23厘米。上体石板灰色，颏、喉灰白色，胸淡灰色，两胁和翅覆羽橙栗色，腹白色，两翅和尾黑色。雌雄鸟大致相似。

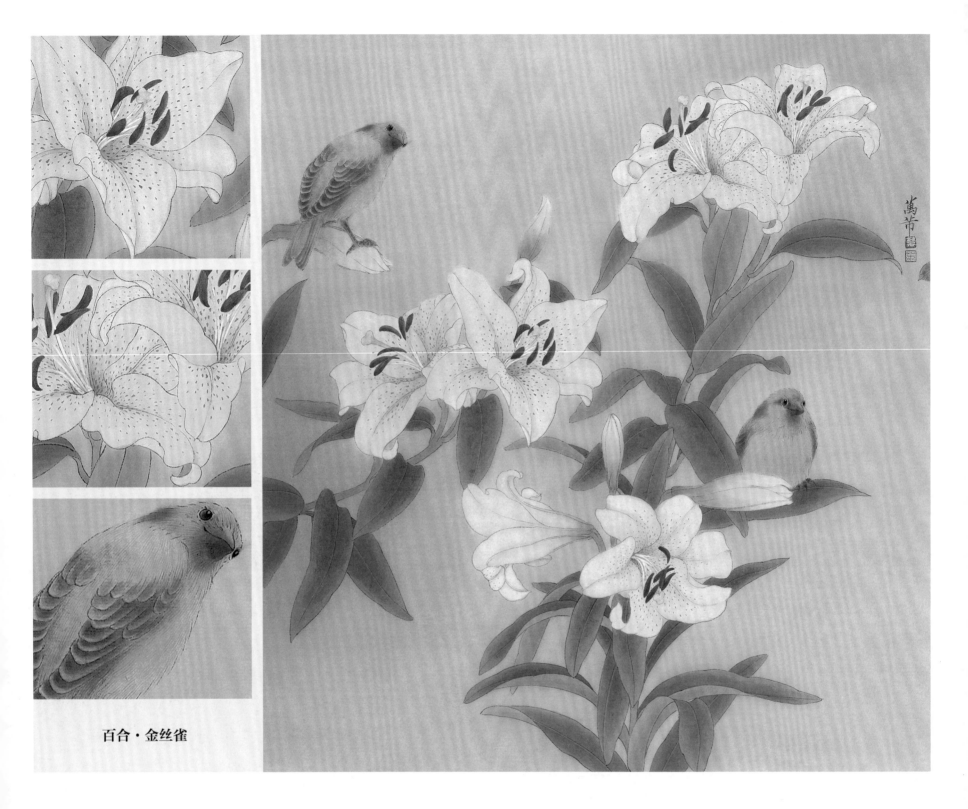

百合·金丝雀

**百　合：**素有"云裳仙子"之称，为草木名贵切花，有花瓣外翻的"卷丹百合"、花味浓香的"麝香百合"等品种。百合亭亭玉立，色彩多样，高雅纯洁。鳞片抱合成茎，有"百年好合"之意，中国人自古以来视其为婚礼的吉祥花卉。

**金丝雀：**也叫芙蓉鸟、玉鸟等，体长约 12 厘米，是世界著名的鸣唱鸟，在全球大量饲养、繁殖和笼养。产地数量相当多，只要有树林的地方就有它的存在。食物几乎全部为植物性。金丝雀羽色美丽，鸣声婉转动听，深受养鸟者喜爱。野生的金丝雀主要为黄色，经过 400~500 年的人工培养，已分化出许多的颜色和种类。

红继木·白颊噪鹛

**红 继 木：** 别名红桎木，为金缕海科常绿灌木或小乔木。花朵簇生，呈顶生头状或短穗状。花瓣带状线形，呈淡紫红色。花期为 4 月至 5 月，果期为 9 月至 10 月。

**白颊噪鹛：** 体长约 23 厘米。眉纹、眼先和颊为白色，身体其他部分羽毛为深浅不一的棕褐色。雌雄羽色相似。

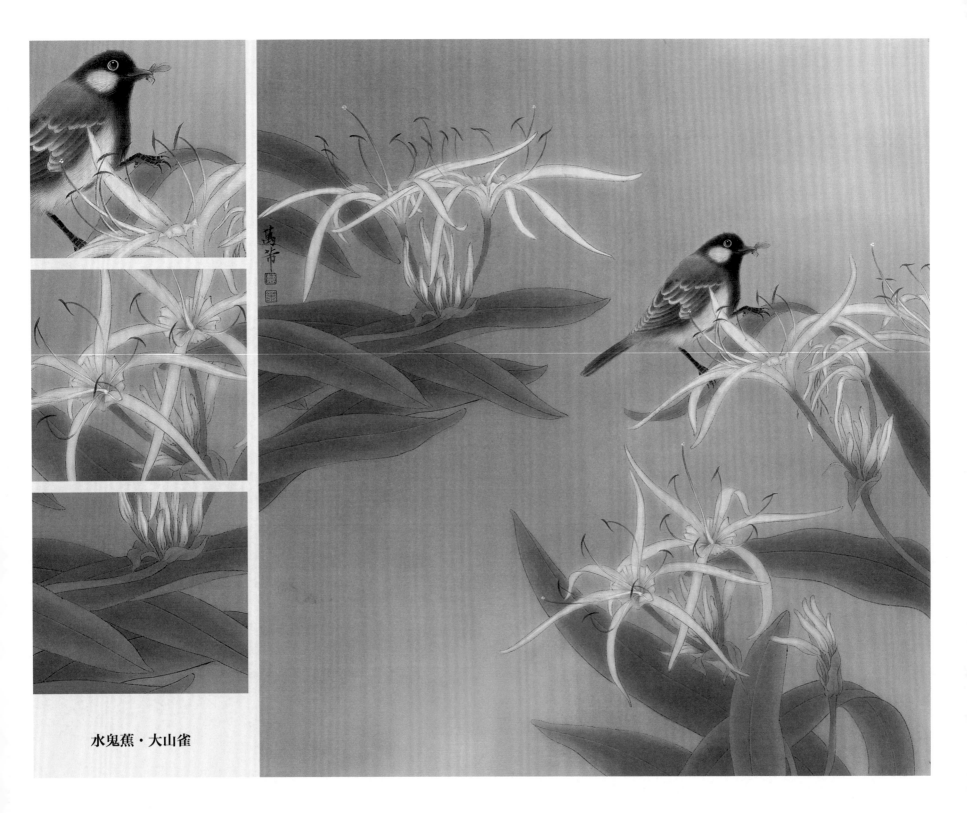

水鬼蕉·大山雀

**水鬼蕉:** 属于石蒜科多年生鳞茎草本植物。伞形花序，小花着生于茎顶，花瓣细长且分得很开，副冠成杯状或漏斗状，有如整蟹腿，故又有"螯蟹花"之称。花绿白色，有香气。花期为夏秋两季。

**大山雀:** 又名白脸山雀，为中小型鸟类，体长 13~15 厘米。整个头呈黑色，头两侧各有一大型白斑，喙呈尖细状，便于捕食。上体为蓝灰色，背深绿色。下体呈白色，胸、腹有一条宽阔的中央纵纹与颏、喉黑色相连。雄鸟和雌鸟羽色相似，但体色稍较暗淡，缺少光泽，腹部黑色纵纹较细。个头较麻雀略小。

蝴蝶兰·白顶溪鸲

**蝴 蝶 兰：**产于亚洲，得"兰中皇后"美誉。其中以中国台湾兰屿之出产最负盛名。蝴蝶兰花姿妖娆，花色丰富而华丽。新春时节花儿沿着盈尺花梗次第盛开，仿佛列队飞出的蝴蝶，如诗如画令人陶醉。

**白顶溪鸲：**体长约 19 厘米，头顶及颈背为白色，腰、尾基部及腹部呈栗红色。下体颏喉部、胸部以及两翼为蓝黑色，尾端呈黑色。雌雄同色。

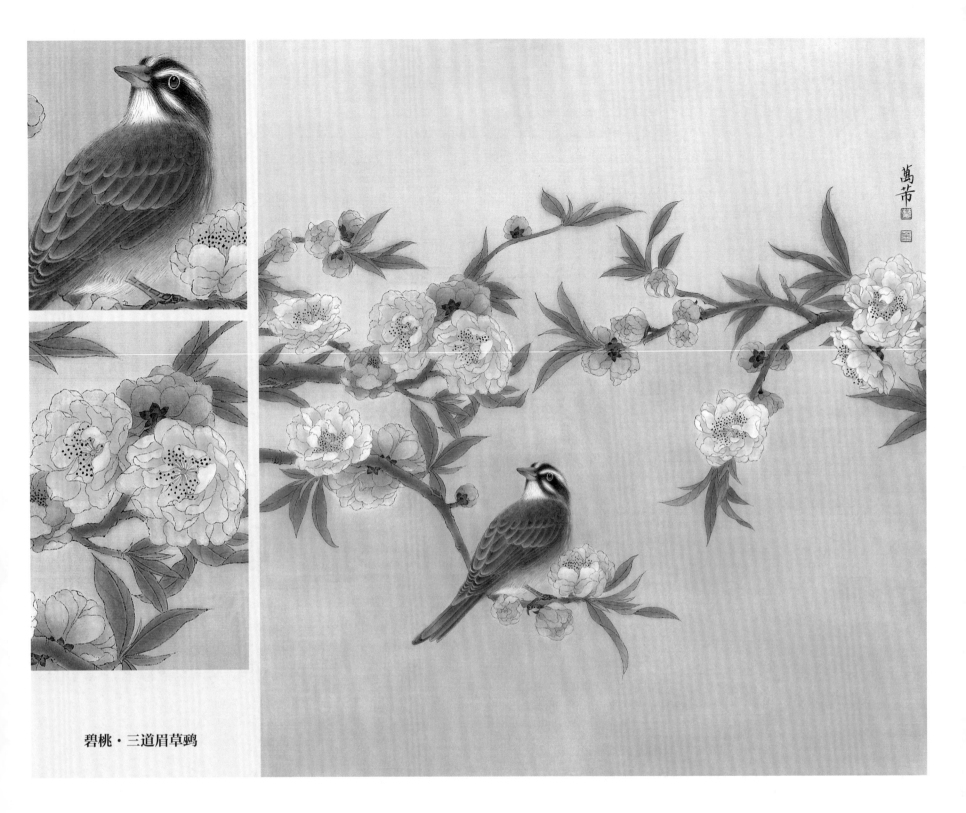

**碧桃·三道眉草鹀**

碧　　　桃：以色名者也，别称粉红碧桃、千叶桃花，为本属植物桃的变种，也作为重瓣观花桃的总称。碧桃为落叶乔木，自然状态高可达8米，修整后一般控制在3~4米。小枝红褐色，叶椭圆状披针形。花单生或两朵生于叶腋，重瓣，粉红色。其变种有白色、深红色、杂色洒金等。

三道眉草鹀：体长约17厘米。雄鸟全身栗褐色，背部有黑色纵纹。眉纹上缘、过眼纹和颊纹黑色，眉纹、颊、喉和颈侧白色，腹以下栗色较浅。雌鸟色较淡，眉纹及下颊纹黄色，胸浓黄色。

芙蓉·黄喉鹀

芙　蓉：属锦葵科，为落叶大灌木或小乔木。叶阔大，近于圆卵形，边缘有钝锯齿。花生于枝梢，单瓣或重瓣，形大而美。花梗顾长，着生小苞多枚，萼短，钟形。每年10月至11月开花，清晨乍开之时，花呈乳白色或粉红色，夜间变为深红色。

黄喉鹀：体长约15厘米。喙为圆锥形，雄鸟有一短而竖直的黑色羽冠，眉纹自额至枕侧长而宽阔，前段为黄白色，后段为鲜黄色。胸有一半月形黑斑，下体灰白色。羽冠经常耸立，喉部黄色鲜艳。雌鸟和雄鸟大致相似，羽色较淡，前胸黑斑不明显或消失。

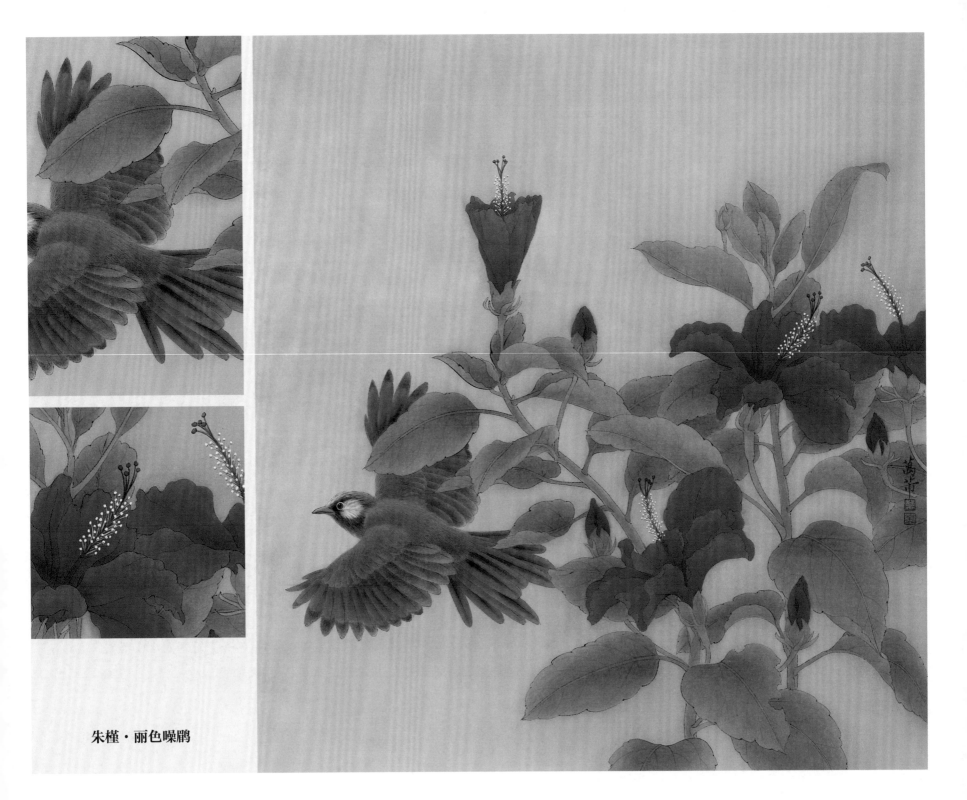

朱槿·丽色噪鹛

朱　　槿：又称扶桑，为常绿灌木或小乔木。花大如菊似葵，有白、黄、粉、红等色，其中红者为贵，呼为"朱槿"。
丽色噪鹛：体长 23~28 厘米。头顶灰橄榄褐色且具粗著的黑色纵纹，头侧、颏、喉黑色，耳羽灰白色且具黑色纵纹。背、胸、
　　　　　腹棕褐色，两翅具一大的鲜红色斑，尾亦为鲜红色。

# 七、牡丹画法步骤

**步骤一：**用稍淡墨勾线，注意花瓣、叶片的线条粗细变化和转折变化。

**步骤二：** 用藤黄色加少许赭石色调和成金黄色，整幅画平涂一层底色，干后再涂一层，有少许深浅过渡变化。朱磦色（稍薄）平涂两层，用曙红色分染每片花瓣，区分出正反花瓣和每片花瓣的深浅过渡和整朵花的体积感。用淡墨渲染正面叶片两至三次，留出叶脉水线。

**步骤三：** 用花青色加藤黄色调和成淡绿色，渲染反面叶、梗一至两次，留出叶脉水线。平罩正面叶两至三层。用曙红色加朱
磲色调和成朱红色，平罩花朵一至两次。用淡墨染每朵花正面花瓣一至两次，突出整朵花立体感。

**步骤四：**用淡石绿色平罩反面叶，干后反面叶尖上染一些胭脂色。用金色勾勒牡丹花每瓣轮廓线，点花蕊。

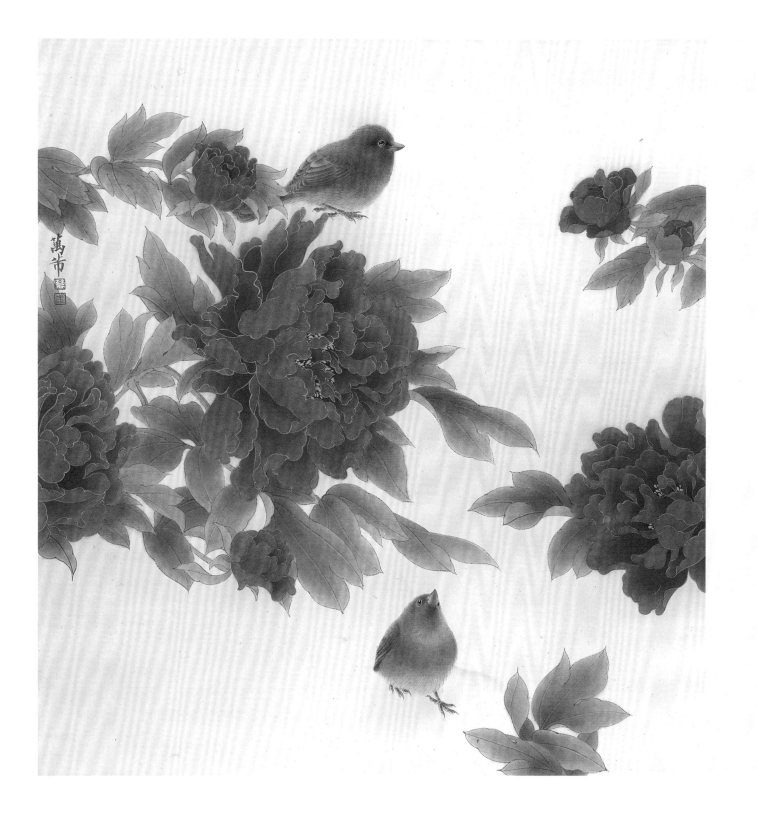

**牡丹**：我国特有的木本名贵花卉，原产秦岭和大巴山一带，现以洛阳、菏泽牡丹最负盛名。牡丹生长缓慢，株型小。品种繁多，花大色艳，富丽端庄，雍容华贵，芳香浓郁，素有"国色天香""花中之王"的美誉，普遍被人们视为富贵吉祥、繁荣兴旺的象征。

**朱雀**：体长约 15 厘米。雄鸟全身以鲜红色为主，腹至尾下覆羽白色。雌鸟上体橄榄褐色，具有暗褐色纵纹，下体白色斑杂黄褐色纵纹，胁部褐色。虹膜暗褐色，嘴、脚褐色。

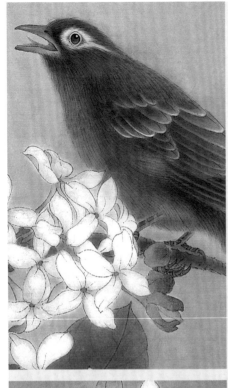

**丁香·画眉**

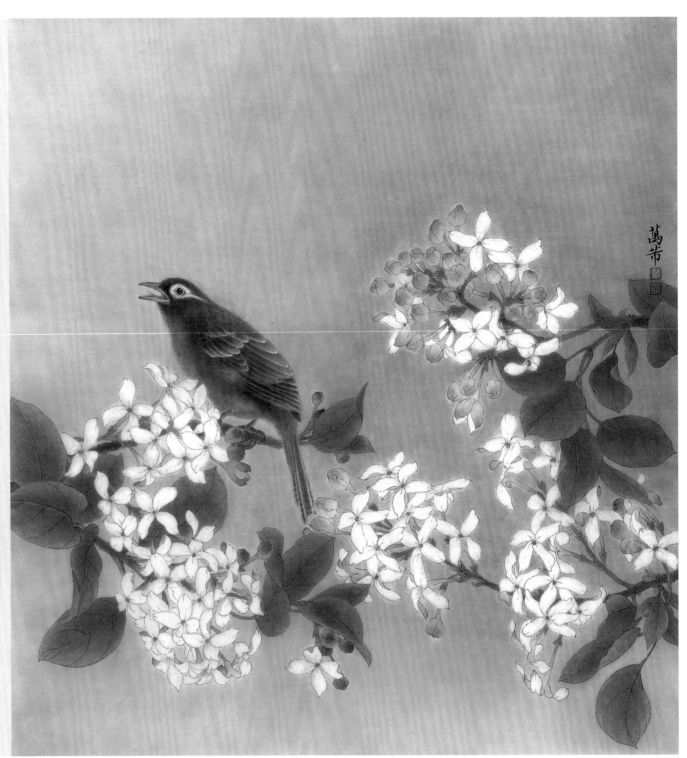

丁香： 因花筒细长如钉且香故名，是我国著名的庭园花卉，是落叶灌木或小乔木，哈尔滨市市花。花序硕大，圆锥状，顶生或侧生。花繁茂，气味芳香。花色有紫、淡紫或蓝紫色，也有白、紫红及蓝紫色，以白色和紫色居多。丁香习性强健，易栽培，在园林中被广泛应用。

画眉： 体长约 22 厘米。上体橄榄色，头顶至上背棕褐色且具黑色纵纹，眼圈白色，并沿上缘形成一窄纹向后延伸至枕侧，形成清晰的眉纹，极为醒目。下体棕黄色，喉至上胸杂有黑色纵纹，腹中部灰色。虹膜橙黄色或黄色，上嘴角橘色，下嘴角橄榄黄色，跗跖和趾黄褐色或浅灰色。

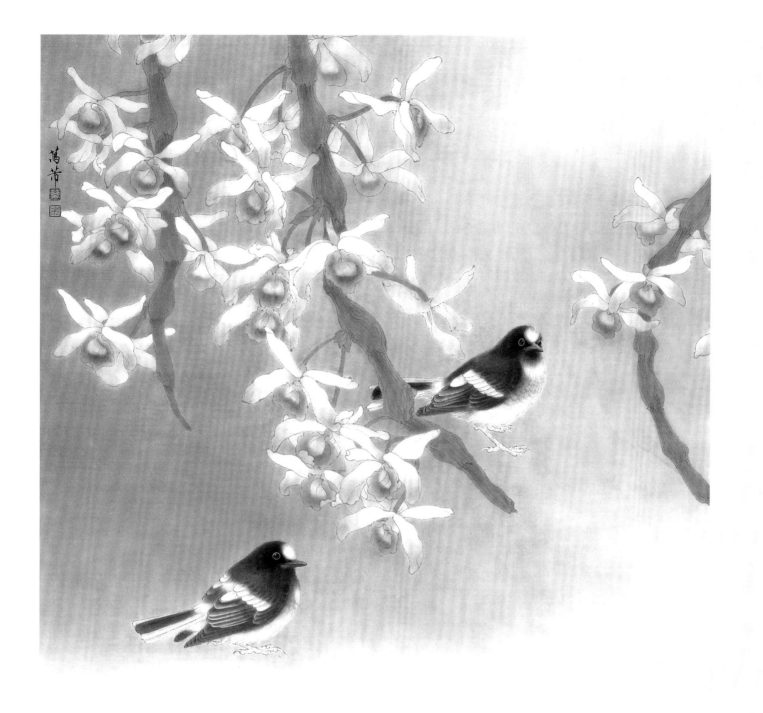

石斛兰·小燕尾

**石斛兰：** 多年生落叶附生性草本植物，是兰科中最大的一个属。观赏种有密花石斛，花金黄色，唇瓣橙黄色。茎丛生，叶短圆形，落叶期开花，盆栽别有情趣。

**小燕尾：** 体长约13厘米。尾短，与黑背燕尾色彩相似但尾短而叉浅。其前额白色，翼上白色条带延至下部，且尾开叉，嘴直而壮，嘴须发达且呈黑色，脚粉红色。

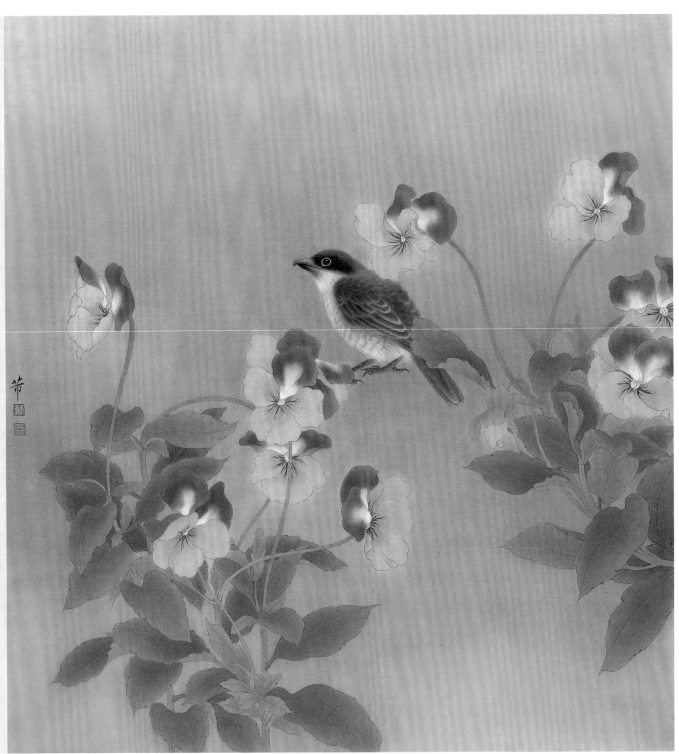

**三色堇·虎纹伯劳**

三 色 堇：常栽培于公园，系草本植物。花大，每个茎上着花 3~10 朵，通常每花有紫、白、黄三色。

虎纹伯劳：体长约 16 厘米。雄性成鸟额基、眼先和宽阔的贯眼纹黑色；前额、头顶至后颈蓝灰色；上体余部包括肩羽及翅上
　　　　覆羽栗红褐色，杂以黑色波状横斑；飞羽暗褐色，外翻具棕褐色羽缘；尾羽棕褐色，尾羽端缘棕白色；下体纯白
　　　　色，两胁略深蓝灰色。雌性与雄鸟相似，但前额基部黑色较小。

三褶虾脊兰·灰喉山椒鸟

**三褶虾脊兰：** 又名石上蕉，为花卉珍品之一，属地生兰类多年生草本。茎短，叶特别长。花梗高挑于叶面，群花密集于总状花序。花唇瓣较小，呈白色或黄绿色。花期当春。

**灰喉山椒鸟：** 体长约17厘米。雄鸟头顶及背部黑色，腰部及尾上覆羽深红色，下体橘红色，颏、喉灰色，两翼黑色且有红色翼斑，中央尾羽黑色，外侧尾羽红色。雌鸟头顶和背部灰色，与雄鸟相比，红色部分变为黄色。

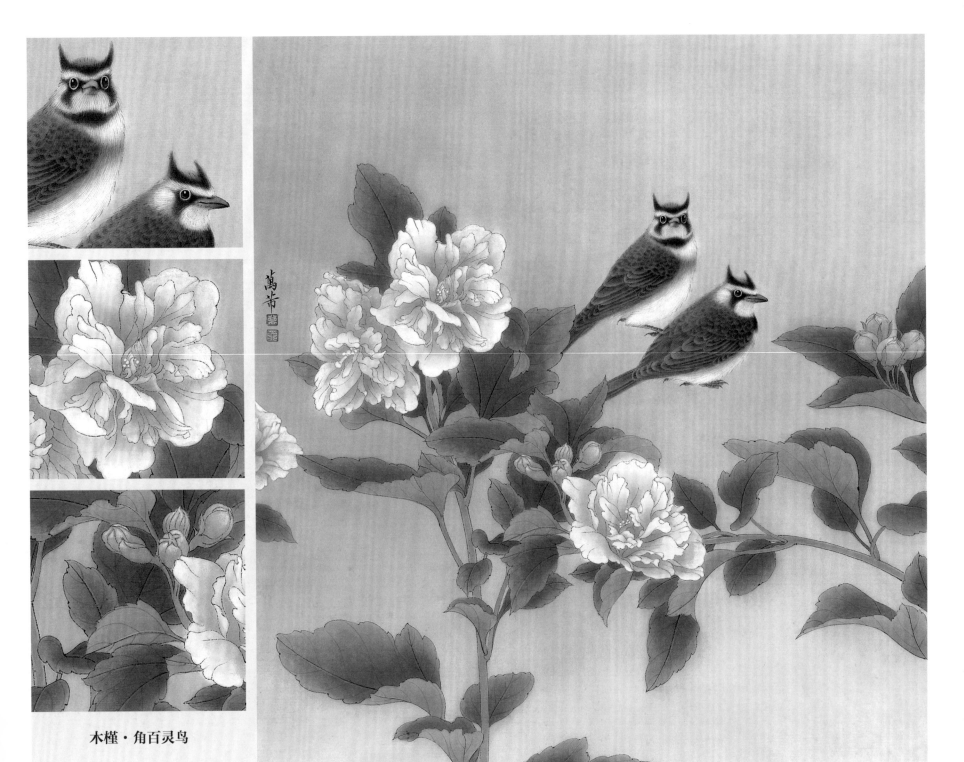

木槿·角百灵鸟

**木　　槿：** 灌木或小乔木，原产于东亚，在广西南部可终年常绿。茎直立，植株呈塔形，多低分枝，枝干上有根须或根瘤。单叶互生，卵形，叶柄长。花单生于枝梢叶腋，花形有单瓣、重瓣之分，花色艳丽，有浅蓝、紫、粉红或白色。花期从6月至9月。多供作观赏，嫩叶可食。

**角百灵鸟：** 体长约16厘米。雄鸟上体棕褐色至灰褐色，前额白色，顶部红褐色，在额部与顶部之间具有宽阔的黑色带纹，带纹的后面两侧有黑色羽毛突起，如角，故名。颊部白色，具有黑色的宽阔胸带。尾暗褐色，但外侧一对尾羽白色。雌鸟似雄鸟，但头侧无角状羽。

**杜鹃花·黄喉噪鹛**

**杜 鹃 花：** 有大乔木和小灌木，中国十大名花之一。杜鹃可谓花叶兼美、地栽盆栽皆宜。白居易赞曰："细看不似人间有，花
中此物是西施。"

**黄喉噪鹛：** 体长约 23 厘米。特征为具黑色的眼罩和鲜黄色的喉。顶冠蓝灰色，上体褐色，尾端黑色而具白色边缘。腹部及尾
下覆羽皮呈黄色，渐变成白色。嘴黑色，脚灰色。

**文殊兰·斑喉希鹛**

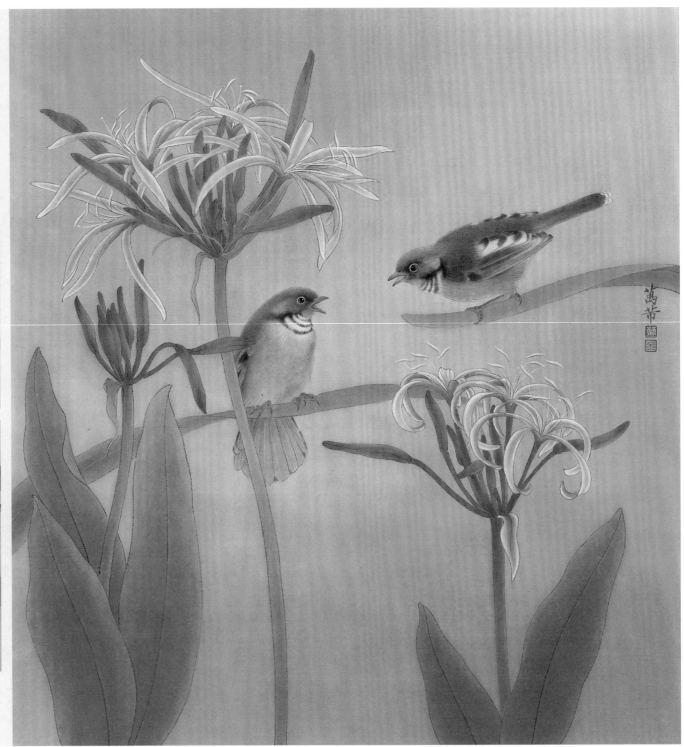

文殊兰：属常年浓绿球根草本植物，多分布于我国华南地区。叶宽大呈暗绿色。花茎直立，群花组成伞形花序，傍晚时分散发浓郁芳香、花蕊中间呈淡红色，盛开时向四周舒展，尽显其美丽与妖媚。

斑喉希鹛：体长 14~17 厘米。头具羽冠，前额和头顶羽冠金黄褐色，头侧灰黄色且具黄色眼圈。上体灰橄榄绿色，外侧飞羽表面橘黄色、基部具黑色翼斑。尾羽黑色，基部栗色，羽缘和羽端黄色。颊黑色，颔橘黄色，喉白色且具黑色横斑，下体其余淡黄色。虹膜褐色，嘴灰褐色，脚暗灰色。

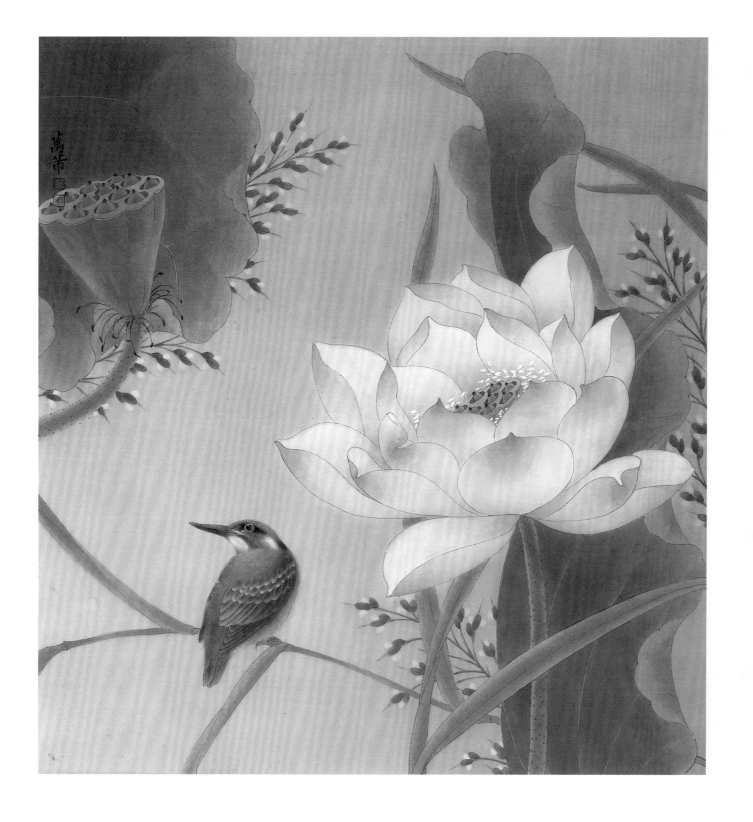

荷花·翠鸟

荷花：又名莲花、水芙蓉等，为多年水生草本观赏花卉。叶盾状圆形，花单生，由花梗高托于水面，有"出淤泥而不染"之神
　　　誉。花色有红、粉红、白、紫等色，花期为6月至9月。
翠鸟：体长约16厘米，属中型水鸟。自额至枕均蓝黑色，并密杂以翠蓝色横斑，背面及尾上覆羽呈翠蓝色，肩和二翅覆羽暗
　　　蓝色；喉部白色，腹部栗棕色，嘴、脚均赤红色，眼土褐色。

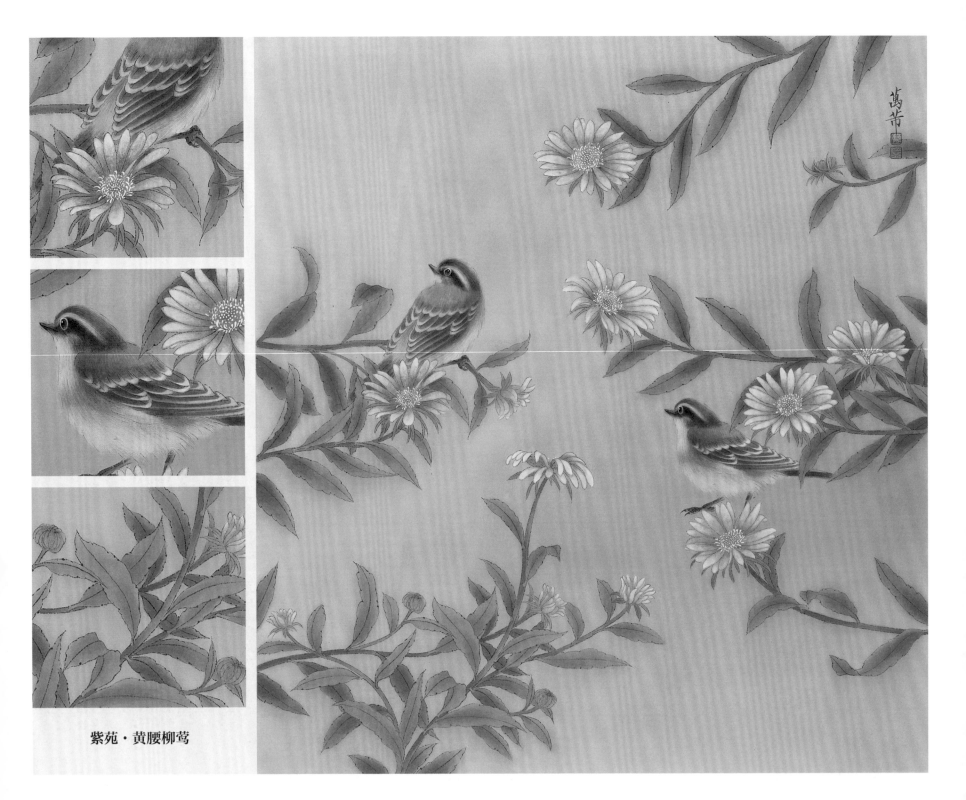

紫苑·黄腰柳莺

紫　　苑：多年生宿根花卉。小花有黄芯，似雏菊，群集如雾，常作花束填充，让多枝鲜花相互联结成花的彩虹。
黄腰柳莺：体长约9厘米。上体橄榄绿色，头顶较浓。眉纹黄绿色，腰羽黄色，成宽阔横带。翼羽及尾羽黑褐色，翼上有两
　　　　　道黄绿色横斑。下体苍白色，稍深绿黄色。眼黑褐色，脚淡褐色。

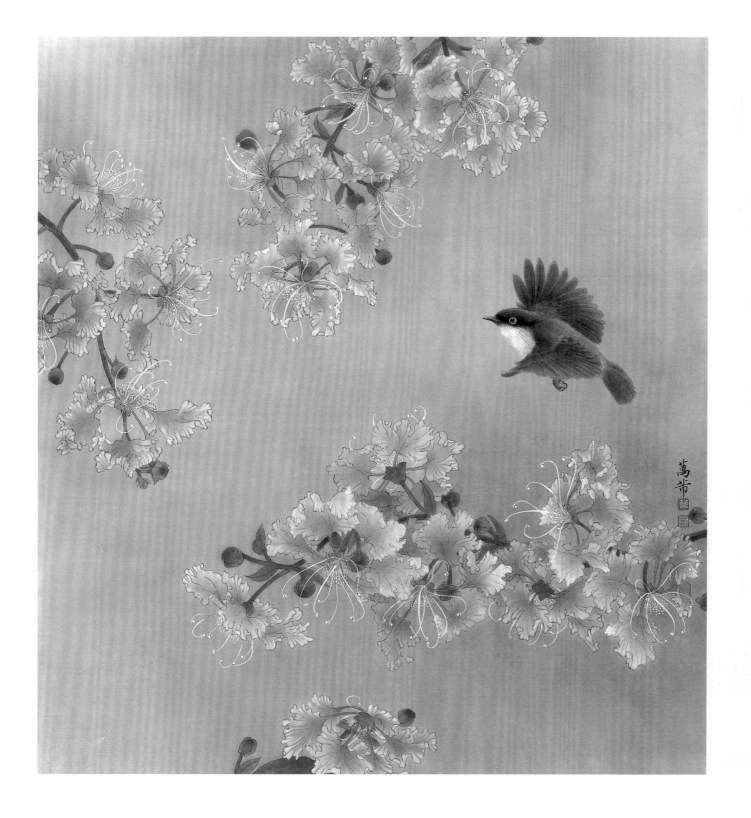

紫薇·普通鸲

**紫　薇：** 又名百日红、满堂红，为落叶灌木或小乔木。紫薇树姿态优美，树干愈老愈光滑洁净。花色艳丽，夏秋开花，花期长。

**普通鸲：** 体长约 13 厘米。上体自头顶部至尾上覆羽均为浅蓝色，贯眼纹呈黑色，尾羽为蓝色且具有白斑。两翼呈褐色，具有淡色羽缘。下体为白色或浅棕色。尾下覆羽呈白色且具栗色羽缘。

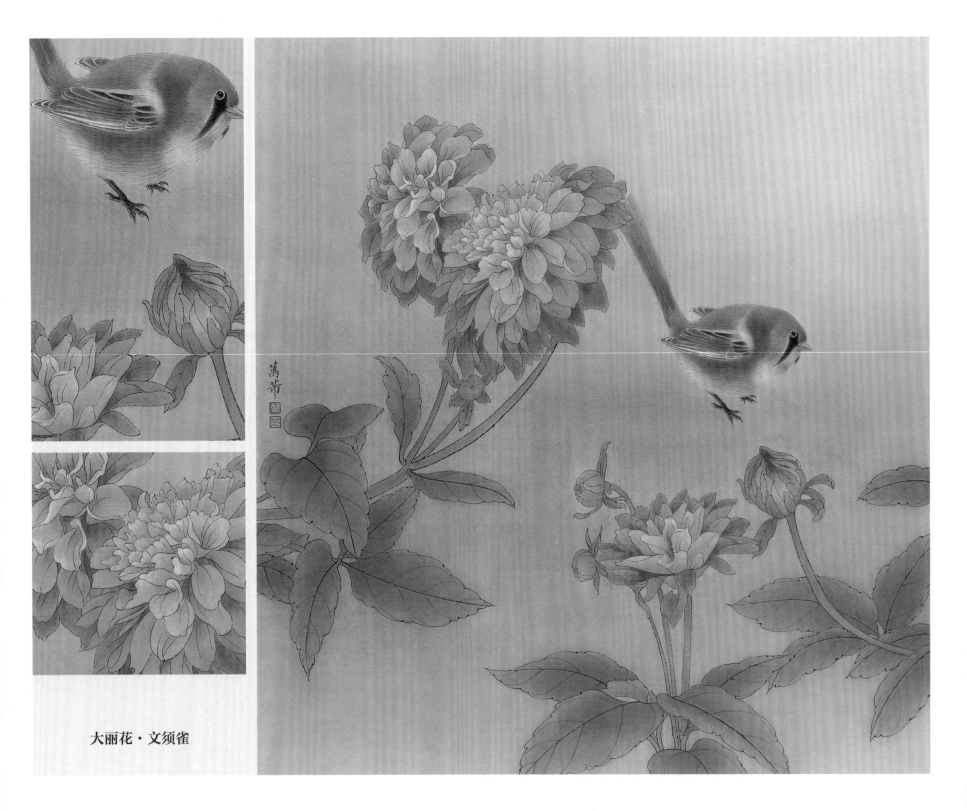

大丽花·文须雀

**大丽花**：几乎任何色彩都有，颜色绚丽，十分诱人。"千瓣花"大丽花，白花瓣里镶着红条纹，如白玉中嵌着红玛瑙，妖娆非凡。

**文须雀**：体长 15~18 厘米。上体棕黄色，翅黑色具白色翅斑，外侧尾羽白色。雄鸟头灰色，眼先和眼周黑色并向下与黑色髭纹连在一起，形成一粗著的黑斑。下体白色，腹皮黄白色，雄鸟尾下覆羽黑色。嘴橙黄色，脚黑色，虹膜橙黄色。雌雄鸟基本相似，雌鸟无黑色髭纹状斑，头棕灰色。

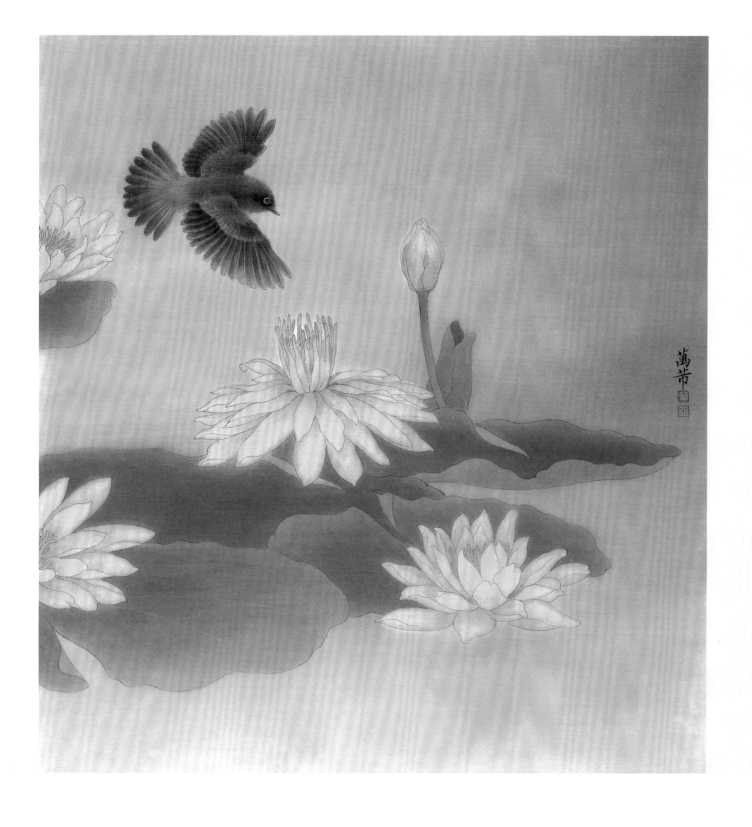

睡莲·红尾水鸲

**睡　　莲：**又称水芹花，为水生花卉中的名贵品种。外形与荷花相似，不同的是它不挺出水面，花色艳丽。

**红尾水鸲：**体长约 14 厘米。雄鸟通体暗蓝色，翼黑褐色，尾部覆羽栗红色。雌鸟上体灰褐色，翼褐色并具有两道白色点斑，臀、腰及外倾羽翼基部白色，尾余部黑色，下体灰色且布满由灰色羽缘形成的鳞状斑。

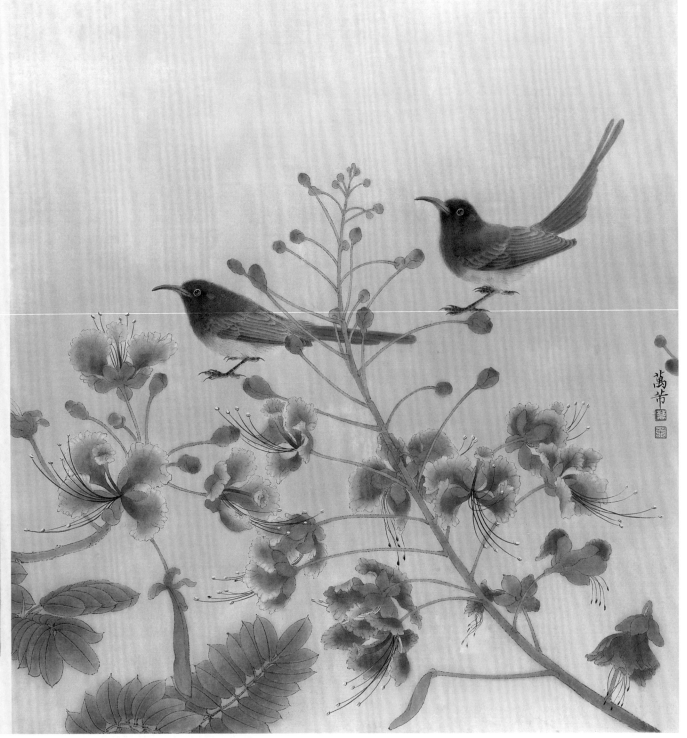

金凤花·蓝喉太阳鸟

金 凤 花：因形如飞凤，头、翅、尾、足俱全，故得名，为直立常绿灌木。枝绿色或粉绿色，有疏刺。二回羽状复叶，小
　　　　　叶 7~11 对，椭圆形或倒卵形，柄短。总状花序顶生或腋生。全年花开不断，花色或橙色或黄色，极其艳丽。
蓝喉太阳鸟：体长约 14 厘米，是一种体色极为艳丽的小鸟。雄鸟额、头顶、喉及眼后均为带金属色泽的紫蓝色，上体余部及
　　　　　翼上覆羽暗红色，腰与腹部艳黄色，飞羽暗褐色并有橄榄黄色羽缘，中央尾羽延长且为紫蓝色。背、胸、头侧、
　　　　　颈侧朱红色，嘴细长而向下弯曲。雌鸟上体橄榄绿色，腰黄色，喉至胸灰绿色，其余下体绿黄色。

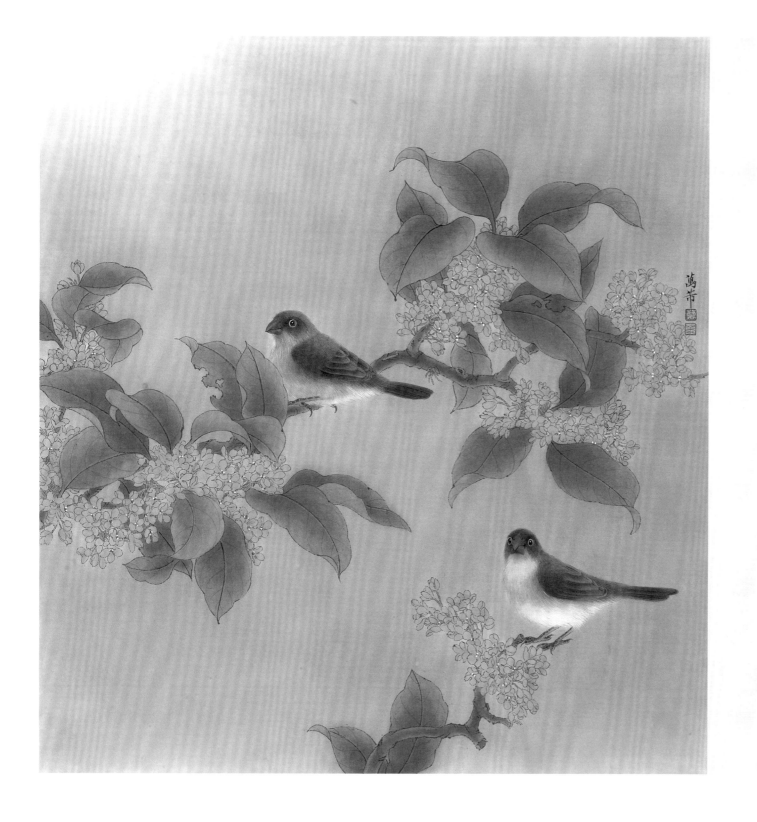

桂花·橙颊梅花雀

桂　　花：又名木樨，为灌木或小乔木。树常绿，叶片光亮。细花多簇生于当年春梢，香气浓郁。品种有丹桂、银桂和四季桂。花色因品种而异，或橙红色，或乳白色，或黄白色。桂花一般秋季开花一次，也有不同季节数次开花。

橙颊梅花雀：体长约 10 厘米。头部为灰色，两侧有大块橙色区域，嘴基及眼下方有黑纹，两条黑纹间呈白色，颊部有橙红色块斑，喙为红色至橙红色，背部及翼为褐色，腰为鲜红色，身体腹面呈淡灰色，腹部为白色至皮黄色，尾为黑色。雌雄相似（雌鸟橙斑比雄鸟小）。

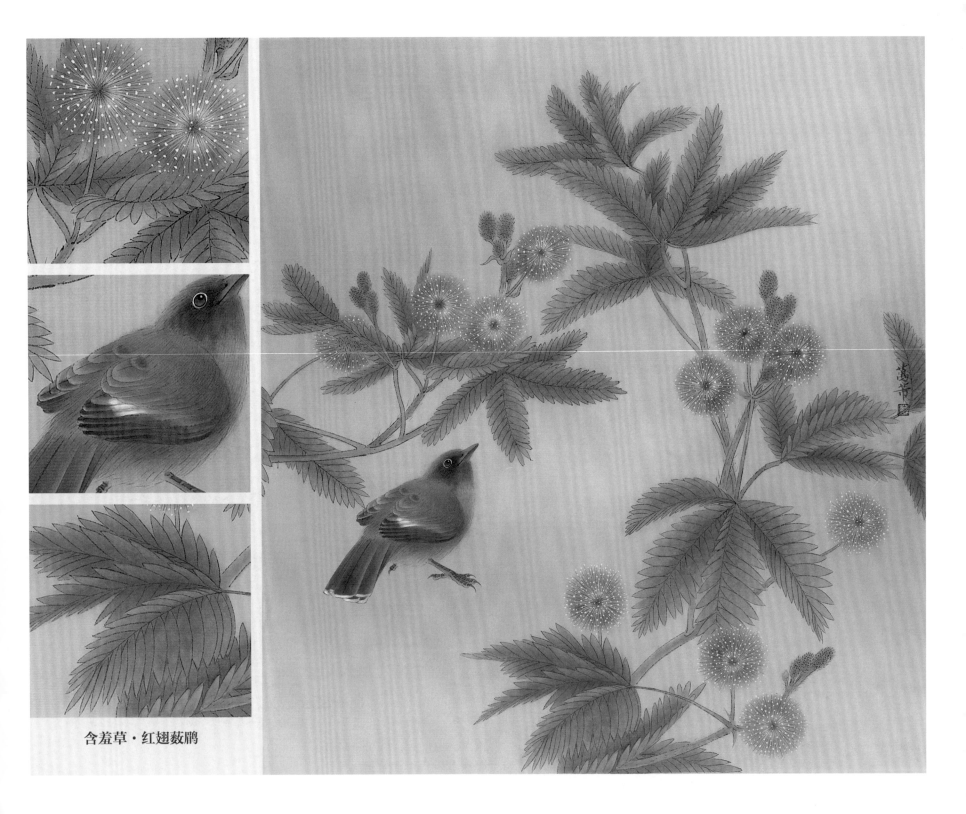

含羞草·红翅薮鹛

**含 羞 草**：又名怕丑草。含羞草成簇生长，茎基部木质化，耐寒性较差。枝上有刺毛，复叶羽状，小叶繁多，花淡红色。轻轻触碰，叶片则耷拉下垂，羞也似的。

**红翅薮鹛**：体长约20厘米。头顶灰褐色，头侧和颈侧赤红色，上体橄榄褐色，翅上具红色块斑，尾具红色或橙黄色块斑，下体灰色或深褐色，虹膜褐色或红色，嘴黑色，脚暗褐色。

**蝴蝶石斛·海南柳莺**

**蝴蝶石斛：**系多年附生草本植物。假鳞茎，棒状；叶较窄，多生于茎上端；花着于花序之顶，1序4~12朵，蜡质状，寿命长，有白、紫、粉红、玫瑰红等色。

**海南柳莺：**体长约11厘米。体羽多为鲜黄色，上体绿色，下背黄绿色，眉纹及顶纹黄色。通常可见两道翼斑。外侧及倒数第二枚尾羽具大片白色以及浅色的侧冠纹，有别于相似的白斑尾柳莺、黑眉柳莺和山柳莺。上嘴角褐色，下嘴角粉红，脚橙褐色。

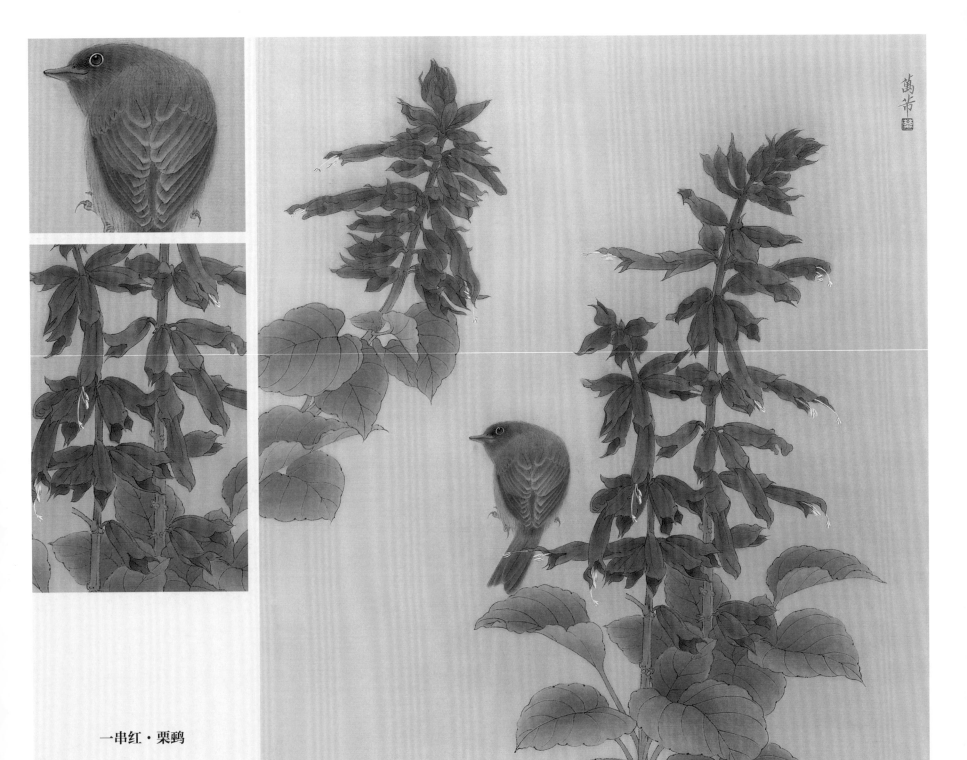

一串红·栗鹀

**一串红：** 又名炮仗红。花序修长，色红鲜艳，适应性强。一串红花期长，从夏末到深秋，开花不断，且不易凋谢，为城市和
园林中最普遍栽培的草本花卉。

**栗　鹀：** 体长约 14 厘米，体型略小，是一种栗色和黄色的鹀。羽色春季和秋季会变化，秋羽与春羽的区别在于栗红色部分秋羽
较春羽深暗。

**大花惠兰·棕扇尾莺**

**大花惠兰：** 是兰属植物中附生性较强的大花种。其特点是花序长，花数多，色泽艳丽，花朵硕大。花色有白、黄、红、绿、紫红等色或带紫褐色斑纹。其中绿色品种多带香味。

**棕扇尾莺：** 体长约 10 厘米。头颈部及上体褐色，具有黑色纵纹。两翼暗褐色，具淡色羽缘。尾羽暗褐色，具白色端斑和黑色次端斑。下体棕黄色。喉部和腹部白色。虹膜红褐色。上嘴角红褐色，下嘴角粉红色。脚肉色或肉红色。

# 八、桃花画法步骤

步骤一：用淡黑勾线，注意花瓣、叶片、枝梗的线条粗细变化和结构处的用笔变化。

**步骤二：**先用花青色加藤黄色调和成绿色，平涂一层底色。用淡墨渲染枝梗。用淡花青色渲染正面叶，留出主脉水线。用曙红色加水调和成淡红色，渲染每片花瓣两至三次。

**步骤三：** 用花青色加藤黄色调和成淡绿色，渲染反面叶、梗，平罩正面叶两至三次，平罩花托。用白粉渲染每片花瓣。

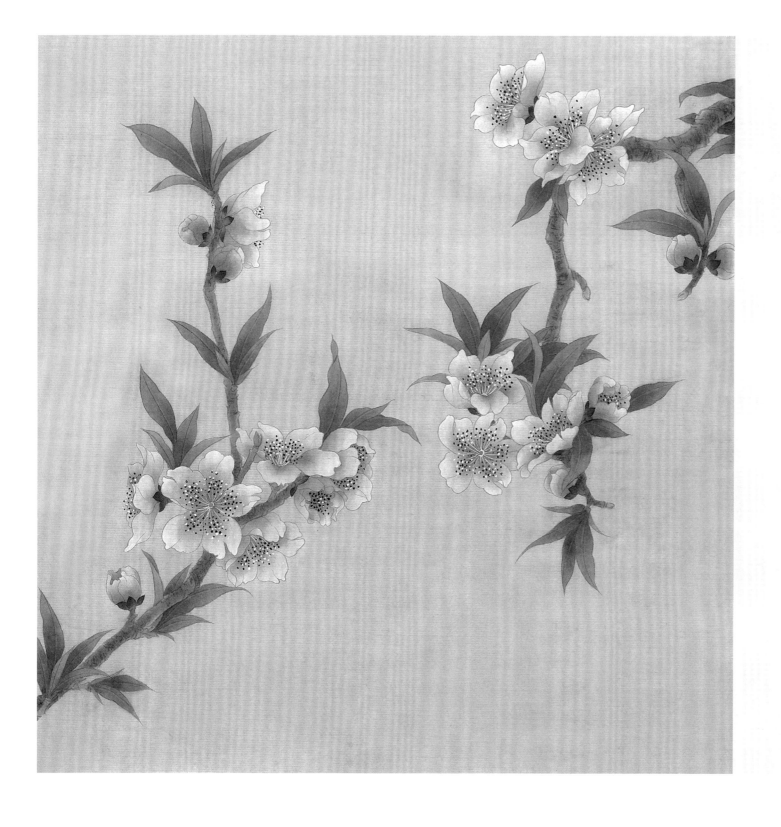

**步骤四：** 用稍深的墨皴擦枝梗，用淡石绿色平罩反面叶，用胭脂色渲染花托。用胭脂、粉黄色点花蕊。

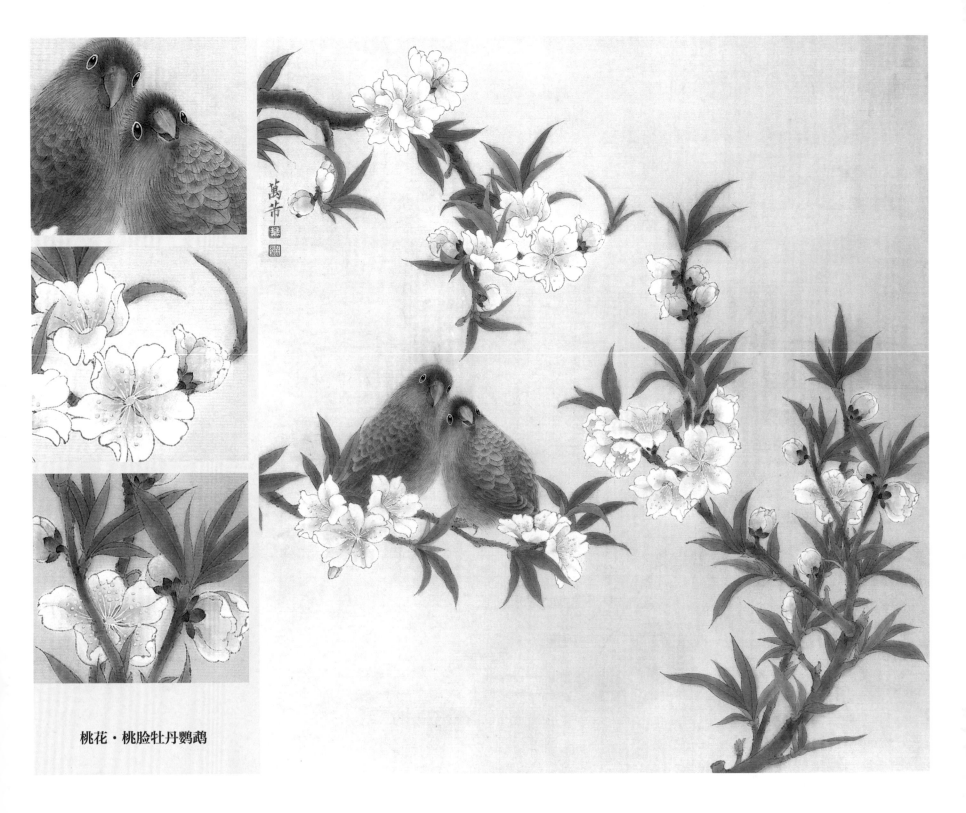

**桃花·桃脸牡丹鹦鹉**

桃　　花：传统园林花木，花朵丰腴，色彩艳丽。桃花具有很高的观赏价值，是文学创作的常见素材。

**桃脸牡丹鹦鹉**：体长约 16 厘米。雄鸟的鸟体为绿色；前额、眼睛后方的细窄条状羽毛为红色；头顶、鸟喙和眼睛之间、脸颊、喉咙和胸部上方为粉红色；身体两侧、腹部和尾巴内侧覆羽为黄绿色；尾部为亮蓝色，尾巴上方为绿色，内侧为蓝色。除了中央的羽毛之外，所有的羽毛都有一条黑色的带子。鸟喙呈黄白色，虹膜为深棕色。这个品种雌雄非常相似。

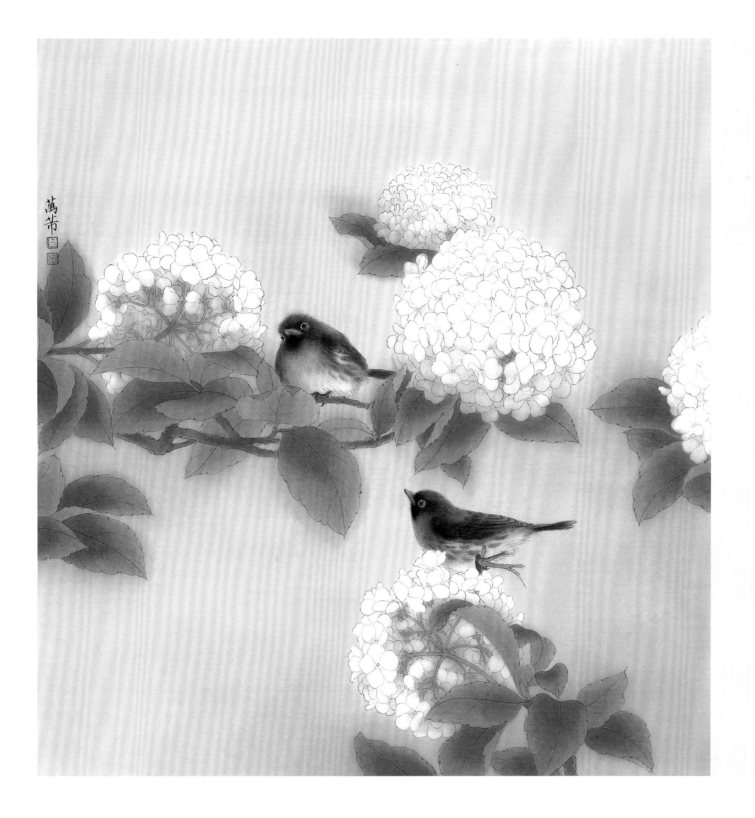

**绣球·白腰朱顶雀**

绣　　球：属于灌木花卉，呈球形，即由茎基部生出的许多近等长的花序（或叫放射枝），构成一个伞房状圆形灌丛，放射枝皆为圆柱状，密被紧贴型短柔毛。枝上叶呈纸质或近革质，有光泽。花密集，花萼为粉红、淡蓝或白色。其花宛如民间绸缎绣球，给人吉祥喜气感。

白腰朱顶雀：体长约13厘米，体型似麻雀。额和头顶深红色，眉纹黄白色；上体各羽多具黑色羽干纹；下背和腰灰白色，翼上具两条白色横带；喉、胸均粉红色，下体余部白色。雌鸟与幼鸟同色，但下体深黄色。

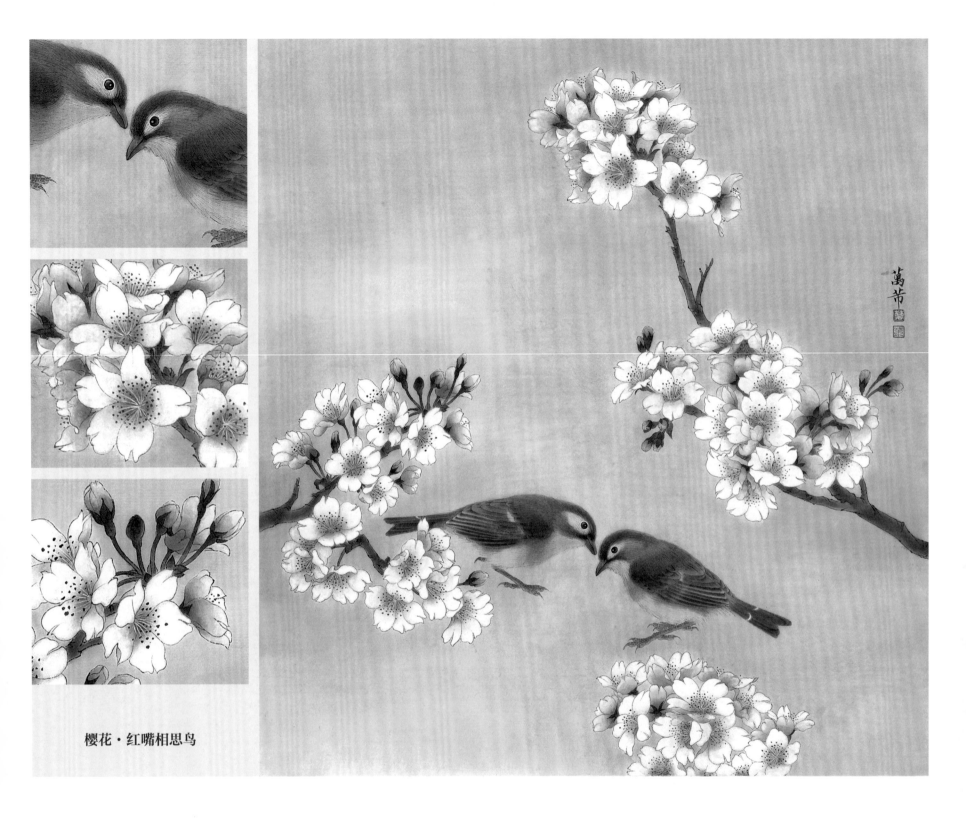

樱花·红嘴相思鸟

**樱　　花：**属落叶乔木。樱花虽妩媚娇艳，但生命很短暂，一朵花从开到谢约为七天，遂形成一树樱花边开边落的特点。

**红嘴相思鸟：**体长 13~16 厘米。嘴赤红色，上体暗灰绿色，眼先、眼周淡黄色，耳羽浅灰色或橄榄灰色。两翅具黄色和红色翅斑，尾叉状且呈黑色，颏、喉黄色，胸橙黄色。雌鸟和雄鸟大致相似，但雌鸟的翼斑朱红色为橙黄色所取代，眼先白色微深黄色。

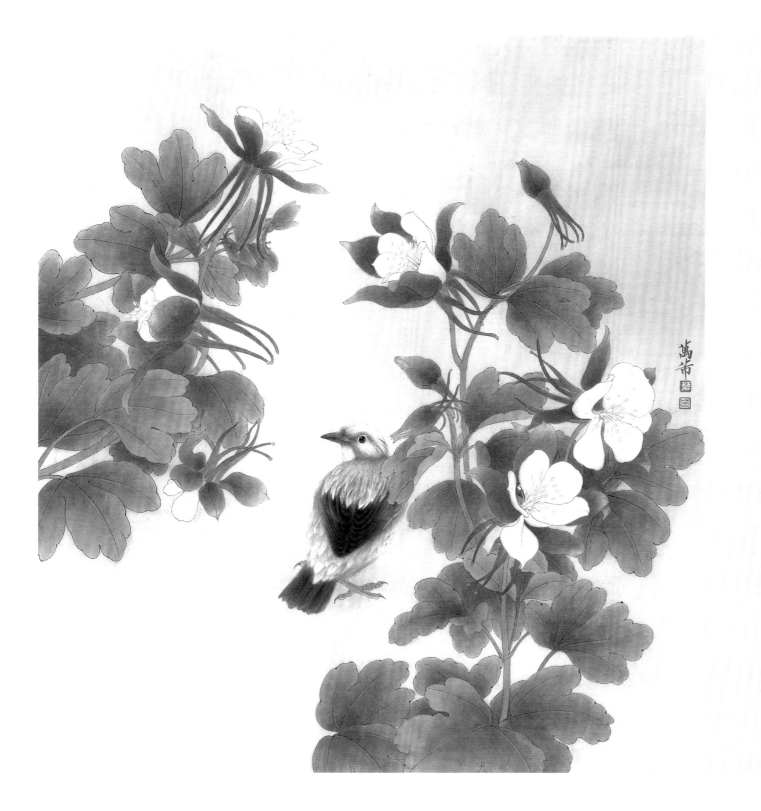

**楼斗菜·丝光掠鸟**

楼 斗 菜：又名血见愁，为多年生草本植物。茎直立，二回三出复叶。夏季开花，花着生于枝顶，花瓣五片，呈青紫色或白色。人工培育品种有黑色楼斗花、青莲楼斗花、重瓣楼斗花等，栽培供观赏。

丝光惊鸟：体长约 24 厘米。头具有近白色的丝状羽，嘴红色，上体蓝灰色，下体灰色，尾下覆羽白色。雌鸟头部浅褐色，体羽较雄鸟暗淡。

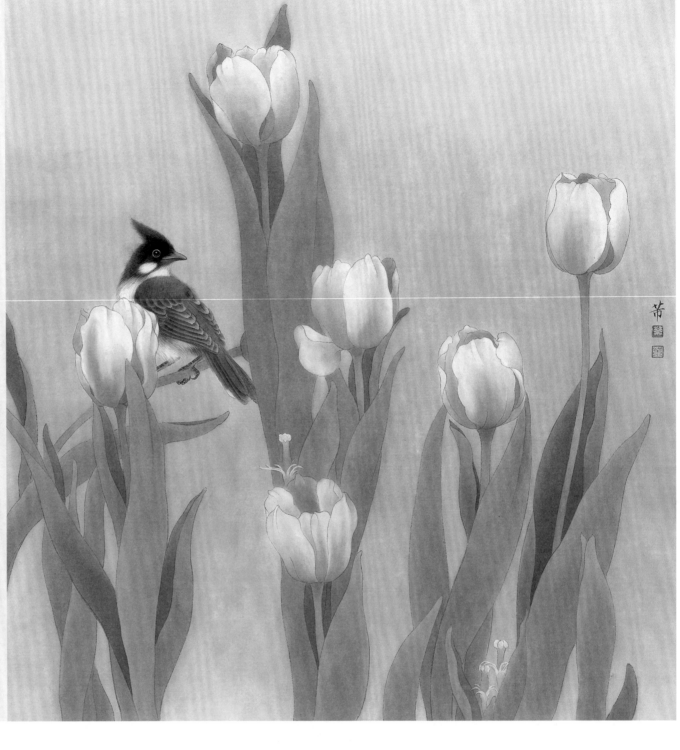

**郁金香·红耳鹎**

郁金香：多年生球茎草本植物，属百合科。郁金香的鲜明特点是：花单生茎顶，大形直立。花形有杯形、碗形、卵形、球形、漏斗形等。花色有白、粉红、洋红、紫、褐、黄、橙等色。花期一般为3月至5月。

红耳鹎：体长17~21厘米。额和头顶羽冠及后颈为黑色，眼后方有一深红色块斑；颊和喉纯白色，上体大都土褐色，自后颈至前胸有一黑领，胸和腹中央为灰白色，尾下覆羽朱红色。眼栗褐色，嘴黑色，脚暗褐色。

芍药·金翅雀

芍　药：妩媚艳丽，有芳香，占得形容美貌的"绰约"之谐音而名"芍药"，为草本花卉之首。

金翅雀：体长 12~14 厘米。嘴细直而尖，基部粗厚色淡，头顶暗灰色。背栗褐色具暗色羽干纹，腰金黄色，尾下覆羽和尾基
　　　　金黄色。翅上翅下都有一块大的金黄色块斑，鲜艳醒目。

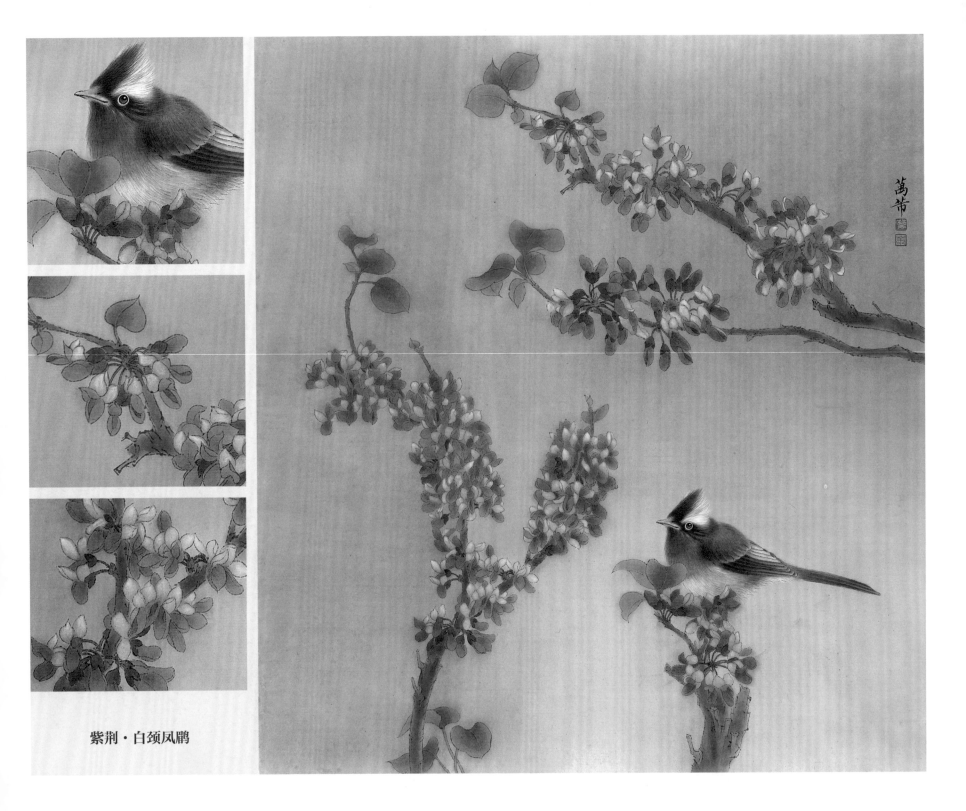

紫荆·白颈凤鹛

紫　　荆：落叶乔木或灌木。花紫红色，簇生于老枝之上。花期为4月，叶前开放。紫荆多地栽，用以美化环境。

白颈凤鹛：体长约17厘米，体羽多为灰褐色。它具蓬松的冠羽，颈后白色大斑块与白色宽眼圈及后眉线相接。颏、鼻孔及眼先墨色。飞羽黑色而羽缘近白色，下腹部白色。嘴近黑色，脚粉红色。

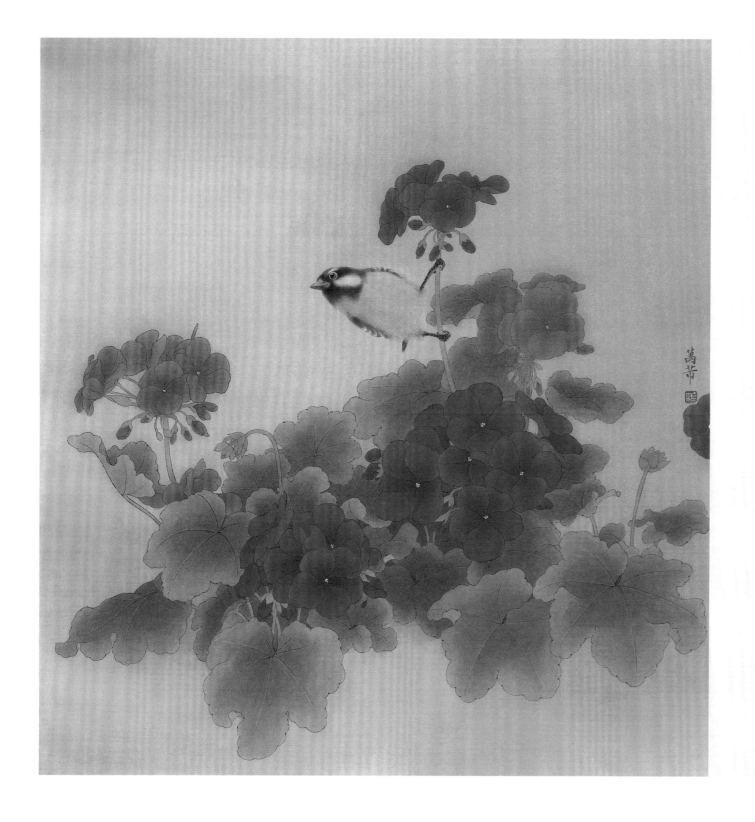

天竺葵·黄腹山雀

天 竺 葵：原产南非，为多年生草本花卉。花冠通常五瓣，花序伞状，长在挺直的花梗顶端。由于群花密集如球，故又有"洋绣球"之称。花色多有变化。花期由初冬直至翌年夏初，夏季休眠。

黄腹山雀：体长 9~11 厘米，属小型鸟类。雄鸟头和上背黑色，脸颊和后颈各具一白色块斑，在暗色的头部极为醒目。

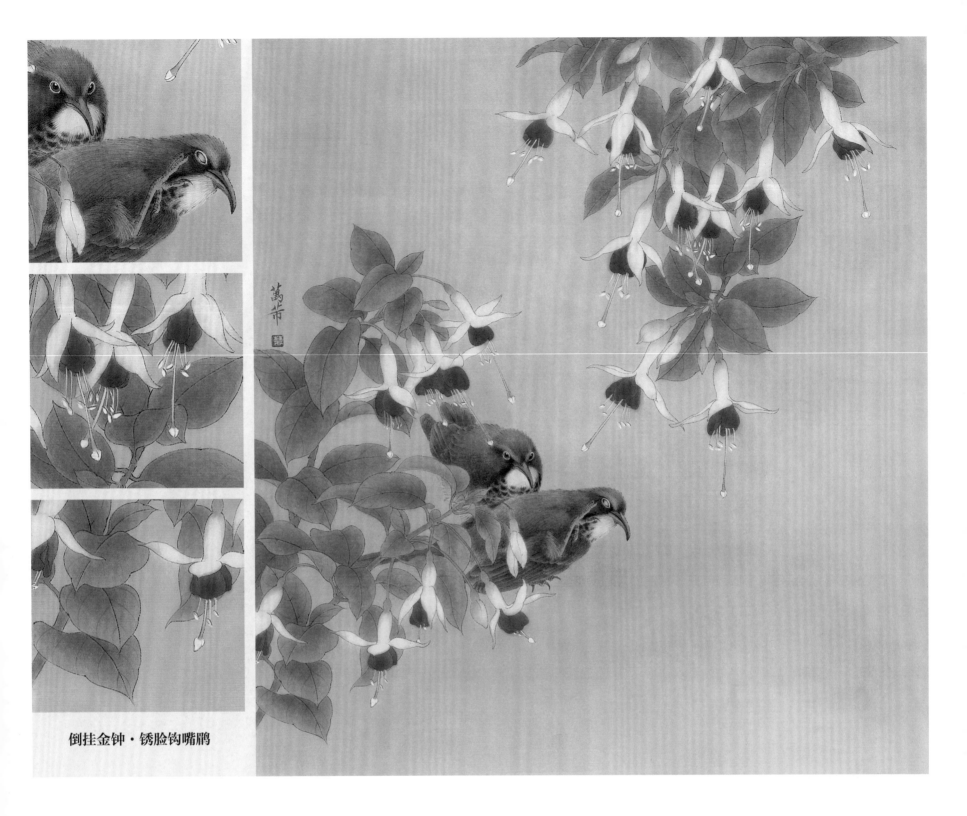

倒挂金钟·锈脸钩嘴鹛

**倒挂金钟：**又名灯笼花、吊钟海棠，为多年生灌木花卉。开花时，细长枝上垂花朵朵，婀娜多姿，如悬挂的彩色灯笼。

**锈脸钩嘴鹛：**又名大钩嘴雀，体长 22~26 厘来。嘴长而向下弯曲，上体橄榄褐色或橄榄灰褐色，耳羽棕红色，有的额和眉纹亦为棕红色；下体白色，胸有黑色纵纹。虹膜淡黄色，嘴角黄色，脚肉褐色。

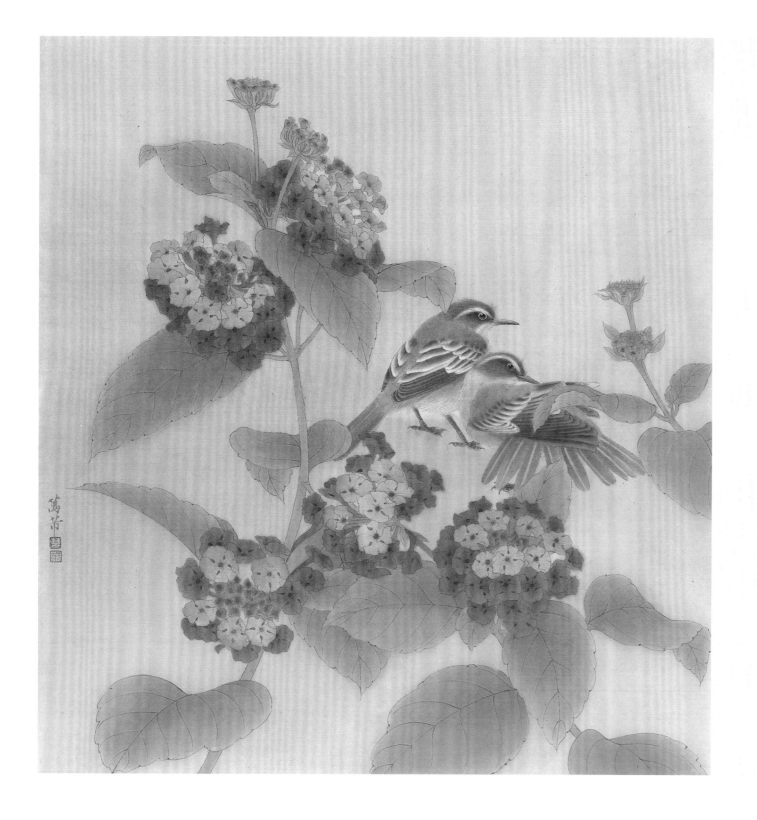

**五色梅·黄鹊鸰**

**五色梅:** 又称七姐妹,为直立或半蔓性常绿灌木。小花密集成半球形花序,有强烈气味,特别能吸引蝴蝶。花初开时为黄色或粉红色,继而为橘黄色或橘红色,最后呈红色,花冠五裂似梅花,故称为"五色梅"。

**黄鹊鸰:** 体长 15~18 厘米。头顶蓝灰色或暗色。上体橄榄绿色或灰色,具白、黄或黄白色眉纹。飞羽黑褐色,具两道白色或黄白色横斑。尾黑褐色,最外侧两对尾羽大多白色。下体黄色。虹膜褐色,嘴和跗跖黑色。

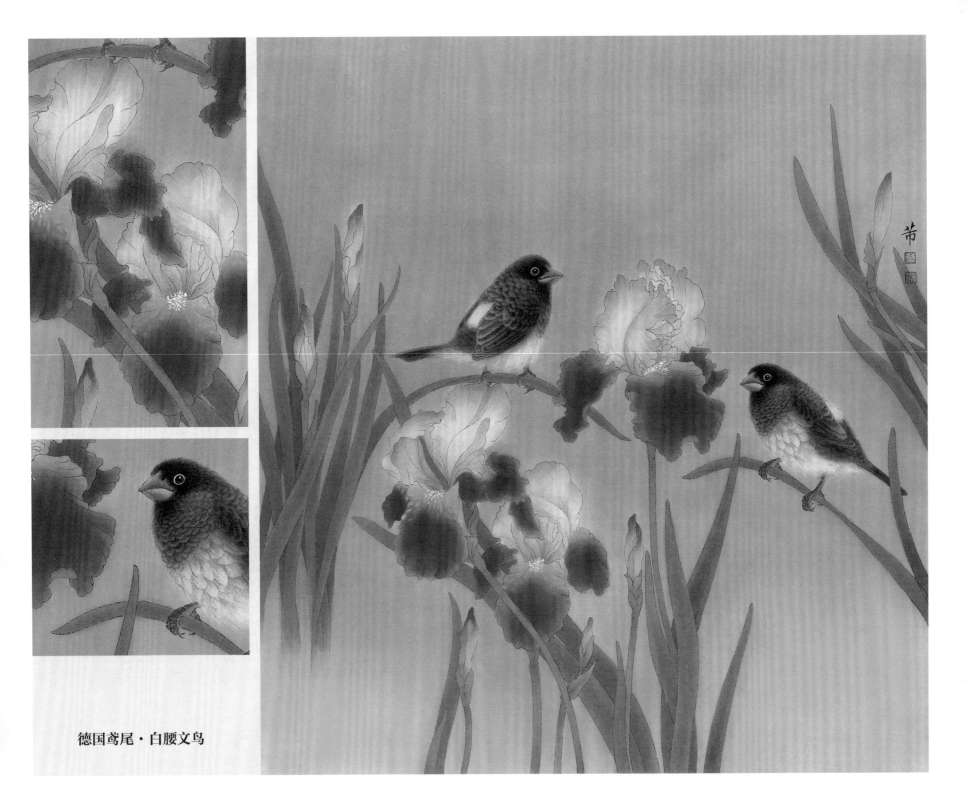

德国鸢尾·白腰文鸟

**德国鸢尾：**多年生宿根草本，园艺品种繁多。根状茎略成扁圆形，叶直立或略弯曲、呈灰绿色或深绿色。花朵硕大，少而精，花色丰富，色彩鲜艳，有香味。花期为5月至6月。

**白腰文鸟：**又名十妹妹，体长10~12厘米。上体自头顶至背暗褐色，并有白色羽干纹，腰前段白色，后头至尾上覆羽转棕褐色，尾深黑色，二翼黑褐色；眼周、颊、喉均黑褐色，颈侧、胸部均棕栗色，腹灰白色。眼淡红色，嘴黑褐色，脚铅褐色。

**西番莲·纹胸织布鸟**

西　番　莲：多年生缠绕性草本。茎细长，具卷须。叶互生，掌状深裂，裂片基部心脏形。叶柄先端有两个蜜腺。花单生于叶腋，苞片小而皱。花瓣呈淡红色，副花冠呈浓紫色或淡紫色。雄蕊上部的花药能转动，如时钟，此乃其奇特之处。花期为秋季。西番莲多栽培于庭园观赏。

纹胸织布鸟：体长约15厘米，是一种中等体型、头顶呈金色的织布鸟。繁殖期雄鸟顶冠金黄色，头余部、颏及喉黑色；下体白色，胸具黑色纵纹；上体黑褐色，羽缘茶黄色。非繁殖期雄鸟及雌鸟头褐色，顶冠具黑色细纹，眉纹皮黄色，颈上有近白色的块斑。虹膜褐色，嘴灰褐色，脚浅褐色。

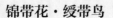

锦带花·绶带鸟

**锦带花：**我国华北地区主要的早春灌木。叶椭圆形，单叶对生，具短柄，1~4花组成伞房花序，花着生于小枝的顶端或叶腋。花冠呈漏斗状钟形，玫瑰红色。

**寿带鸟：**体长连尾羽约30厘米。寿带鸟有白、栗两种不同羽色形。两种形的鸟头、颈部都呈蓝黑色，有金属闪光。栗色形体羽背部呈栗色，胸、腹部呈灰、白色，尾羽呈栗色，主要是年青鸟的羽色。白色形体的羽背部呈白色，杂有黑色的羽干纹，尾羽呈白色，主要是老年鸟的羽色。寿带鸟雄鸟的两枚中央尾羽特长，雌鸟中央尾羽不延长。

**叶子花·橙头地鸲**

叶 子 花：即三角花，又称九重葛等，属藤状常绿小灌木，厦门市市花。花顶生，常三朵簇生于三枚较大的苞片内，苞片酷似艳丽花瓣。

橙头地鸲：体长约20厘米。雄鸟上体蓝灰色，头、颈及下体橙栗色，臂白色，翼上有白色横斑。雌鸟与雄鸟相似，但背面为橄榄灰色，头及体腹面羽色较淡。

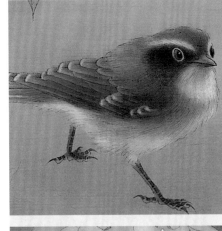

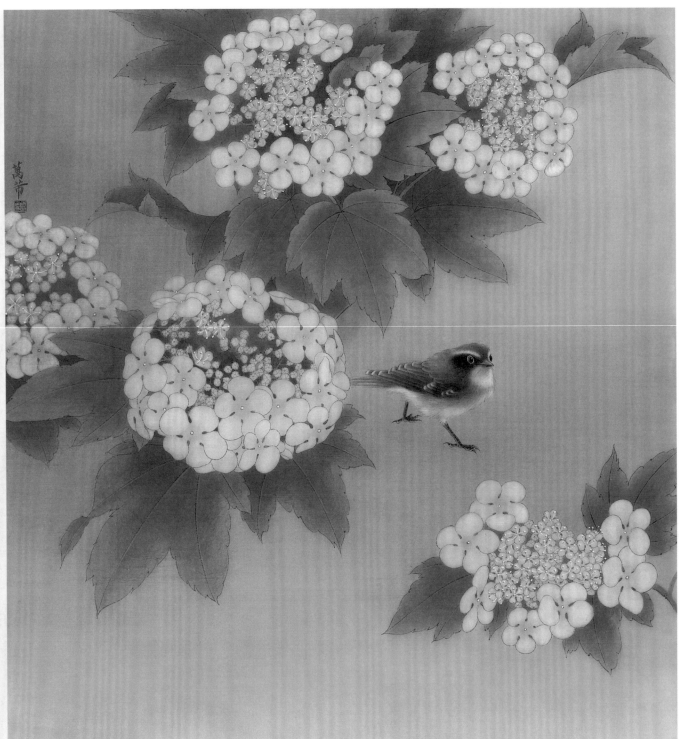

**天目琼花·红胁蓝尾鸲**

**天目琼花：** 原产于浙江天目山，故得名。花着生顶端，故又称佛头花。单叶对生，有锯齿，5 月开花，9 月至 10 月结果。树态清秀，叶形美丽，花似白雪，果赤如丹。长期以来琼花为扬州特产，有"扬州第一花"之美誉。

**红胁蓝尾鸲：** 体长约 15 厘米，是体型略小而喉白的鸲。其特征为橘黄色两胁与白色腹部及臀成对比。雄鸟上体蓝色，眉纹白色；雌鸟褐色，尾蓝色。虹膜褐色，嘴黑色，脚灰色。

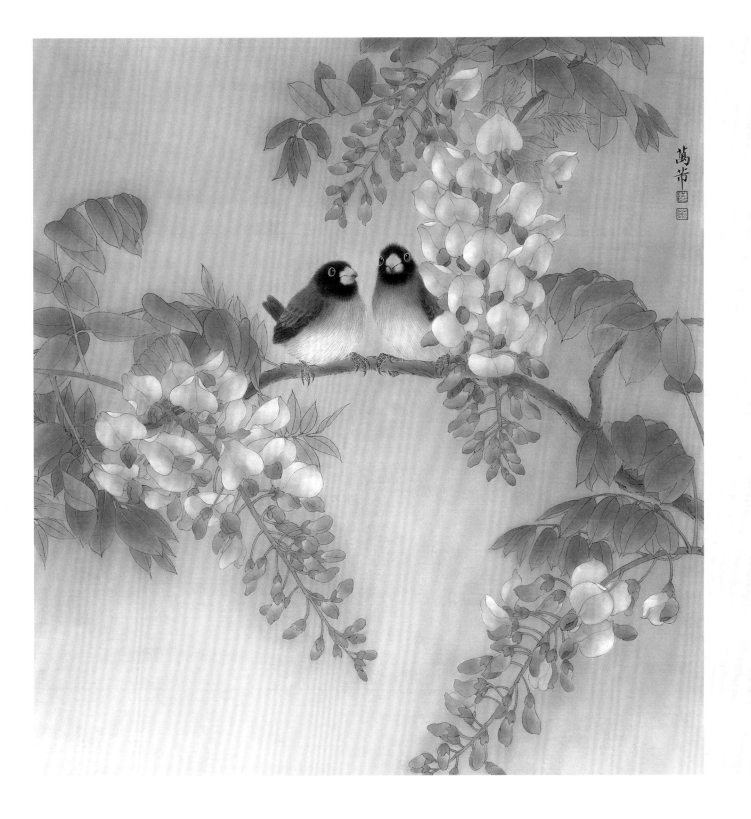

**紫藤·黑头蜡嘴雀**

**紫　　藤：** 为落叶攀缘缠绕型大藤本植物，广布于我国。藤干深灰色，嫩枝暗黄绿色。奇数羽状互生复叶，叶柄短小。总状花序细长，下垂。花紫色或深紫色，十分美丽。

**黑头蜡嘴雀：** 体长 17~20 厘米。全身羽毛灰褐色，头部、翅膀尖、尾部黑色。由于嘴巴呈黄色的粗大圆锥形，故得名"蜡嘴"。是一种体大而圆墩的雀鸟，雌雄同色，主要区别在于头部。头部黑色呈杏仁状的为雄鸟，头部黑色呈鸡蛋状圆润的为雌鸟。腰带白色，初级飞羽具白斑。

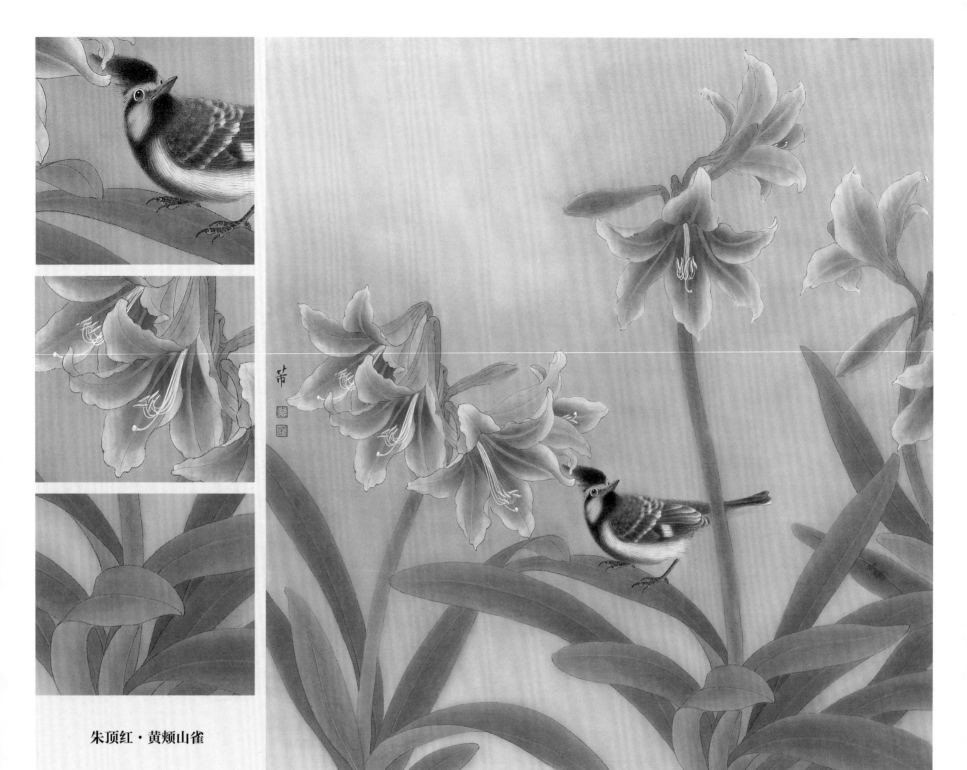

**朱顶红·黄颊山雀**

**朱 顶 红：** 石蒜科多年生草本。总花梗中空，顶端着花 2~6 朵，花瓣呈喇叭形。现代培育的朱顶红，花大色艳。其花色除蓝、纯红、纯绿等色外可以覆盖色谱中其余所有的颜色。朱顶红品种繁多、花色齐全、花形奇特，综合性状在球根花卉之首。

**黄颊山雀：** 体长 12~14 厘米。头顶和羽冠黑色，前额、眼先、头侧和枕鲜黄色，眼后有一黑纹。上背黄绿色，羽缘黑色，下背绿灰色（或蓝灰色）。颏、喉、胸黑色并沿腹中部延伸至尾下覆羽，形成一条宽阔的黑色纵带，纵带两侧为黄绿色（或蓝灰色）。

白兰花·黑喉石鸥

**白 兰 花:** 又名小叶含笑,产于华南各省,属木兰科落叶乔木。植株高大,幼枝常绿,叶片宽而薄,青绿有光泽。其花蕾犹
如毛笔之头,花瓣白如皑雪,虽不艳丽,却气质素雅、芳香诱人。白兰花的花期长,6月至10月开花不断,是绿
化、美化、香化环境的优良花卉品种。

**黑喉石鸥:** 体长约13.5厘米。雄鸟头、背、翼、尾黑色,颈侧及翼上具白斑,腰白色,胸棕色。雌鸟颜色较浅。

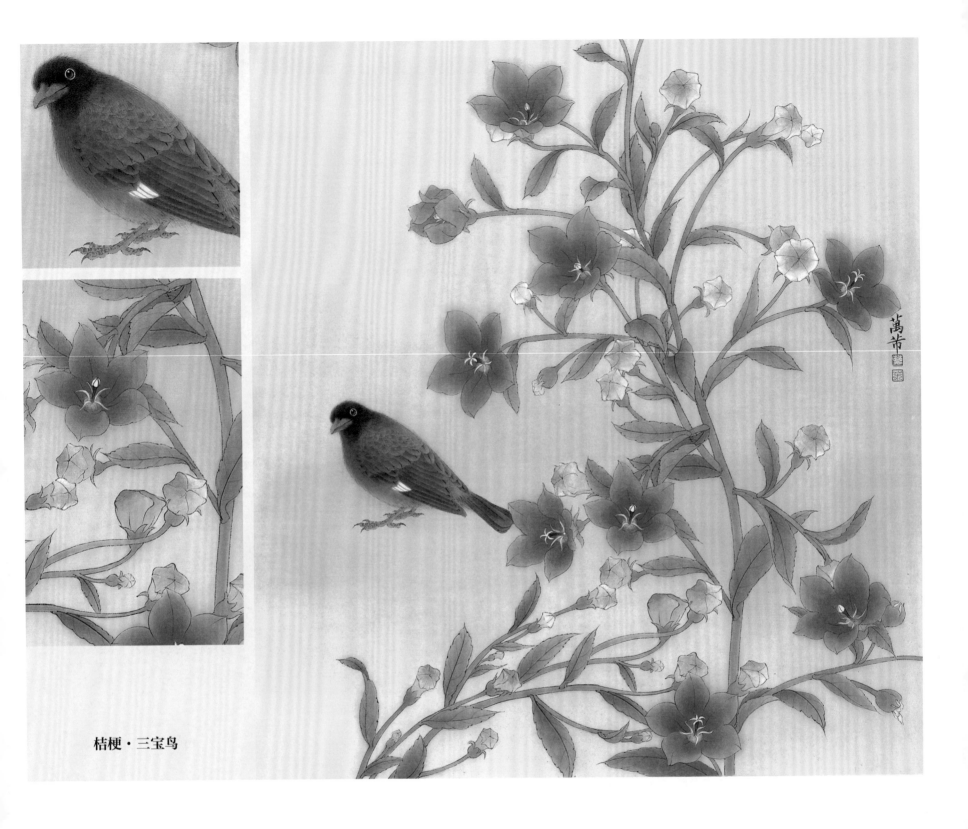

桔梗·三宝鸟

桔　梗：多年生草本观赏型植物。茎直立，有分枝。叶多为互生，少数对生，呈卵形或卵状披针形。花大，单生于茎顶，或数朵成疏生总状花序，呈暗蓝色或暗紫色。

三宝鸟：又名宽嘴佛法僧，体长约27厘米。头、颈部黑褐色，体羽蓝绿色，初级飞羽黑褐色，在飞羽基部有一宽阔的淡天蓝色横斑，尾羽黑色，颏、喉部黑色而略带蓝色，嘴、脚红色。雌鸟羽色较雄鸟暗淡，不如雄鸟亮丽。

**大岩桐·七彩文鸟**

**大 岩 桐：**多年生草本植物，一般为温室栽培。块茎扁球形，地上茎极短，全株密被白绒毛。叶对生，肥厚而大，呈卵圆形或长椭圆形。花梗自叶间长出。花顶生或腋生，花冠先端浑圆，色彩丰富，大而美丽，具观赏价值。

**七彩文鸟：**体长约 13 厘米。头部颜色多为黑、红和橘黄色。在野外，黑色头的鸟数量最多。七彩文鸟胸部的颜色也有三种：紫、淡紫和白色。紫色胸常见。雌鸟色彩暗淡些。

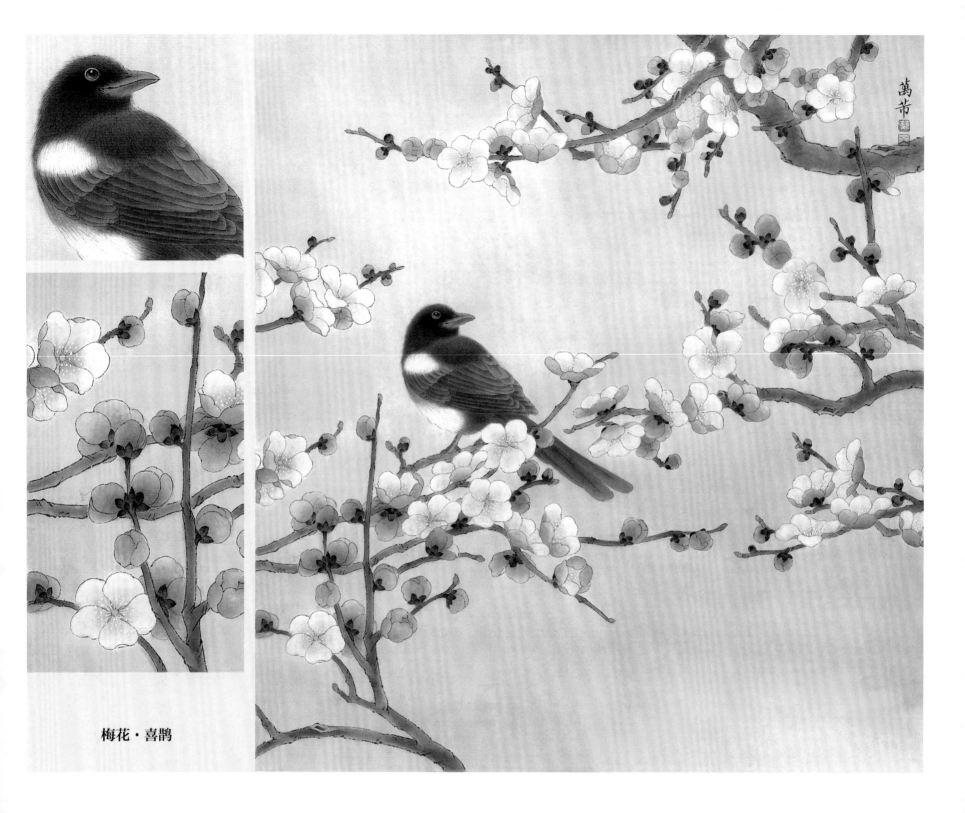

梅花·喜鹊

# 九、花鸟画画面解析

**梅花：** 中国驰名观赏植物，品种有数百个。寒冬里花先于叶开放，梅花"铁骨铮铮傲冰雪"的品格，已成世人的精神图腾。花簇生，五瓣，有粉红、白、红等颜色。

**喜鹊：** 体长40~50厘米。雌雄羽色相似，头、颈、背至尾均为黑色，并自前往后分别呈现紫、绿蓝、绿色等光泽，双翅黑色而在翼肩有一大型白斑，尾羽较翅长，呈楔形，嘴、腿、脚纯黑色，腹面以胸为界，前黑后白。

在中国传统文化中，喜鹊与梅花组合，象征喜上梅（眉）梢。在中国画创作中，"意在笔先"，这幅作品就是表达了对美好生活的追求这一主题。

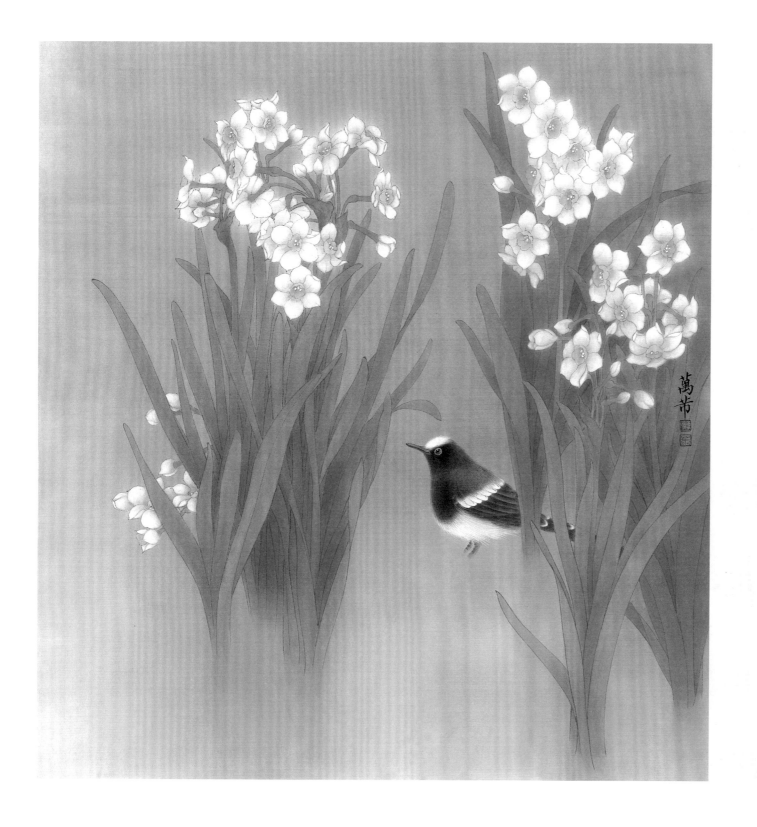

**水仙·白额燕尾**

水　　仙：又名玉玲珑，属石蒜科草本花卉，观赏价值极高。水仙多为水养，姿态秀美，素有"凌波仙子"雅号。它原产于我
　　　　国福建、江浙一带，已有1000多年栽培历史，现已遍及世界各地。漳州水仙声名远播。水仙叶片青翠，花朵典
　　　　雅，花香扑鼻，是有名的冬季室内陈设花卉之一。

白额燕尾：体长约22厘米。头顶后部至背部及胸部黑色，额和头顶前部白色，腹部、下背及腰白色。叉形尾，最外侧尾羽白
　　　　色，其余尾羽黑色并具白色末端。嘴黑色，脚偏粉色。

此图描绘初春溪边的景色，水仙花盛开，鸟儿驻足聆听远处的呼唤。构图平稳，两边竖向的水仙和横向的鸟产生既对立变化
又协调统一的画面。

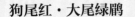

**狗尾红·大尾绿鹛**

**狗尾红：**灌木，株高 0.5~3 米。叶亮绿色，花鲜红色，长穗花序状似狗尾巴，故得名。

**大尾绿鹛：**体长 11~14 厘米。上体绿色，头顶至枕具黑色鳞状斑，眼先和眼后黑色，眉纹黄绿色。两翅黑色具黄色和红色翅斑及白色端斑，极为醒目。中央一对尾羽绿色，外侧尾羽鲜红色。喉、胸棕红色，其余下体棕黄色。虹膜红色或红褐色，嘴黑色，脚肉色。

这幅作品在色彩运用上既突出了红色和绿色的对比，又强调了它们之间的调和统一。首先绿色（叶片、身体等处）是以大小不等的面出现，其次红色（花、鸟喉等处）是以线条、点（面积小）出现。红、绿色在淡黄色的底色上显现色块点、线、面的变化。最后墨色的线条、小块面（鸟身体上）、白色在画面中起到了间隔调和和点缀的效果。

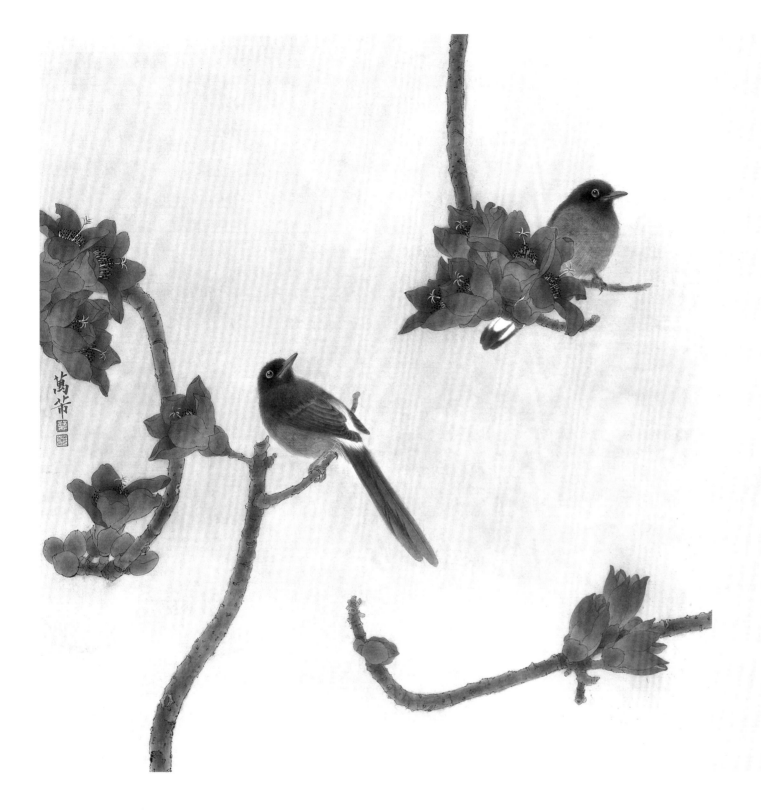

木棉花·白腰鹊鸲

**木 棉 花：** 又称英雄花，为广东特产。五片花瓣曲线鲜明，围着一束绵密的白色花蕊，收束于紧实的花托。花成群且大，迎
着阳春自树顶向下蔓延。

**白腰鹊鸲：** 体长 20~28 厘米。雄鸟整个头、颈、背、胸黑色且具蓝色金属光泽，腰和尾上覆羽白色。尾呈凸状、黑色，甚长，
约为体长的两倍，外侧尾羽具宽的白色端斑。胸以下栗黄色或棕色。嘴形粗健而直。雌雄相似，但雄鸟的黑色部
分在雌鸟则替代以灰色或褐色。虹膜褐色，嘴黑色，脚棕黄色或肉色。

此作品在构图处理上大胆夸张，画面中的枝条虽然从不同方向出枝，但相互间又有呼应。两只鸟在画面中起到了稳定作用，
整个画面既有不确定的动感，又有和谐的平稳。

**白头翁·黄眉鹀**

**白头翁：**别名奈何草、老翁花等，多年生草本植物。基生羽状复叶开花时才长出地面，叶柄上疏被白色柔毛。花单朵直立，萼片紫蓝色。结瘦果，顶部有羽毛状宿存花柱。它适应能力强，花形简洁有特色。

**黄眉鹀：**体长 13~16 厘米。头顶和头侧黑色，头顶中央有一白色中央冠纹，前段较窄，到中央变宽。背棕色或红褐色，具宽的黑色中央纹，腰和尾上覆羽棕红色或栗色，两翅和尾黑褐色。下体白色，喉具小的黑褐色条纹，胸和两胁具暗色条纹。头部黑色具条纹，有显著的鲜黄色眉纹。

此作品在构图安排上既打破了程式化(出枝)构图，又蕴含着传统艺术的"随意"性；既体现了对现代艺术的个性追求，又象征构筑着人与人、人与自然的和谐依存关系。

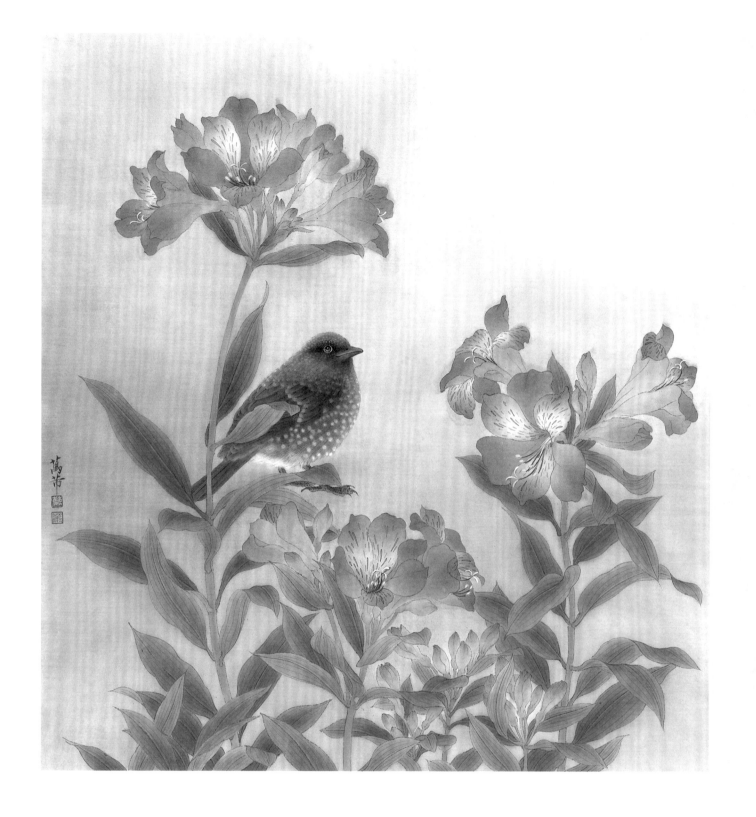

六出花·紫啸鸫

**六出花：**原产智利，是新颖的切花材料，多年生草本。伞形花序，花或喇叭状，或似蝴蝶。花色绮丽，有多种颜色，内轮有
紫色或红色条纹及斑点。常见花色有金黄、纯黄和橙色。新品种有英卡·科利克兴、小伊伦尔、达沃斯、黄梦等。
花期为 6 月至 8 月。

**紫啸鸫：**体长约 32 厘米。通体紫蓝色，羽端具有银紫色的点斑。嘴、脚黑色。栖息于多石的山间溪流或密林。常在灌木丛中
活动，喜欢在地面取食昆虫，兼吃浆果及种子。分布在我国东部、南部，喜马拉雅山脉及东南亚。

在我国，紫色是早晨的象征；在音乐里，它是深沉的调子。在绘画着色时，用曙红色加花青色调和数次便产生渐渐过渡的紫色。
画面紫色调的处理，表达了情感的微妙变化。联想到紫色在物理和精神感觉上是一个被弱化了的红色，所以它是忧郁和沉思的。

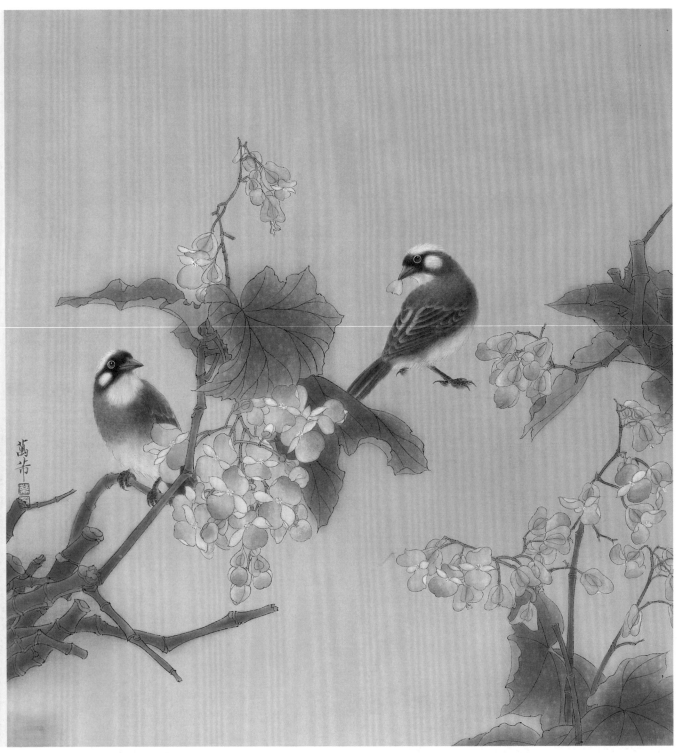

蟆叶秋海棠·白头鹎

蟆叶秋海棠：为多年生草本植物，无地上茎，叶基生。一侧偏斜，深绿色，上有银白色斑纹。叶形优美，叶色绚丽，花淡红色，花期较长，是室内极好的观叶植物。

白　头　鹎：俗名白头翁，体长约18厘米。额和头顶黑色，两眼上方至后枕白色，形成一白色枕环，腹白色具黄绿色纵纹，后头、颊和喉白色，背、腰及尾上覆羽橄榄灰色而染黄绿色，眼暗褐色，嘴黑色。雄鸟胸部灰色较深，雌鸟较浅，雄鸟枕部（后头部）白色极为清晰醒目。

白头翁由于其毛色的特点和名称，与"白发长寿"等吉语契合，被视作吉祥的鸟，故常被画家诗人作为绘画、吟诗的对象，并被借喻为夫妇白头偕老的象征，也作鹤发童颜、长寿白头的象征。

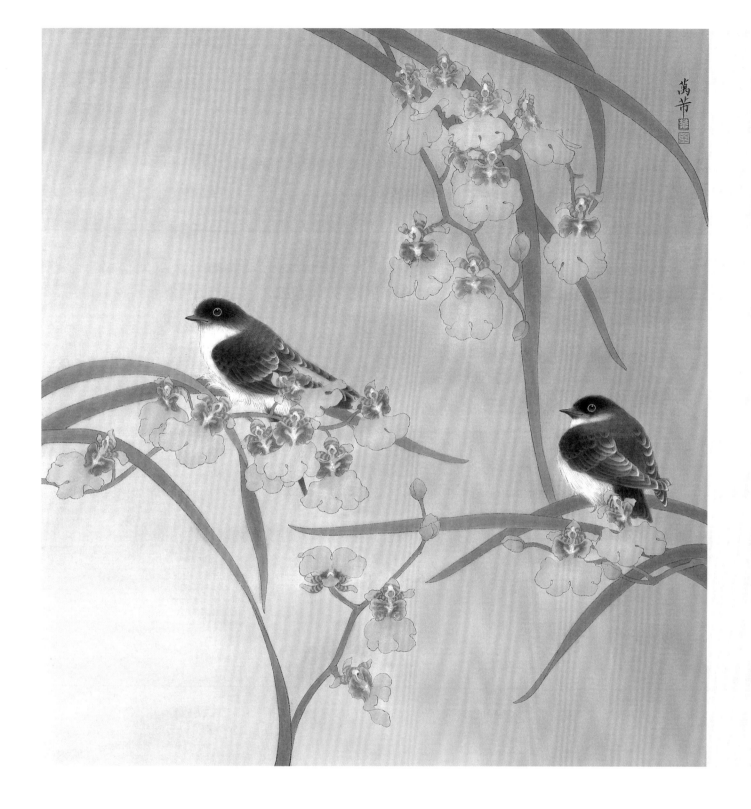

**文心兰·烟腹毛脚燕**

**文 心 兰：**属于兰科中的文心兰属植物。花朵似飞翔的金蝶，又似曼妙舞女，故又名金蝶兰或舞女兰。花色为黄色和棕色，
　　　　　还有绿、白、洋红等色。

**烟腹毛脚燕：**体长约 13 厘米，是一种体型小而矮壮的黑色燕。腰白色，尾浅叉，下体偏灰色，上体深黑色，胸烟白色，嘴黑
　　　　　色，脚粉红色。雌雄羽色相似。

此作品在表现内容上，对对象的造型处理很有特点，对兰花从平视、俯视、正面、侧面等不同的视角进行造型处理，展现了
文心兰活泼的特性，使画面产生了一种在静止中隐含着强烈的生命律动。

**垂花赫蕉·暗绿绣眼鸟**

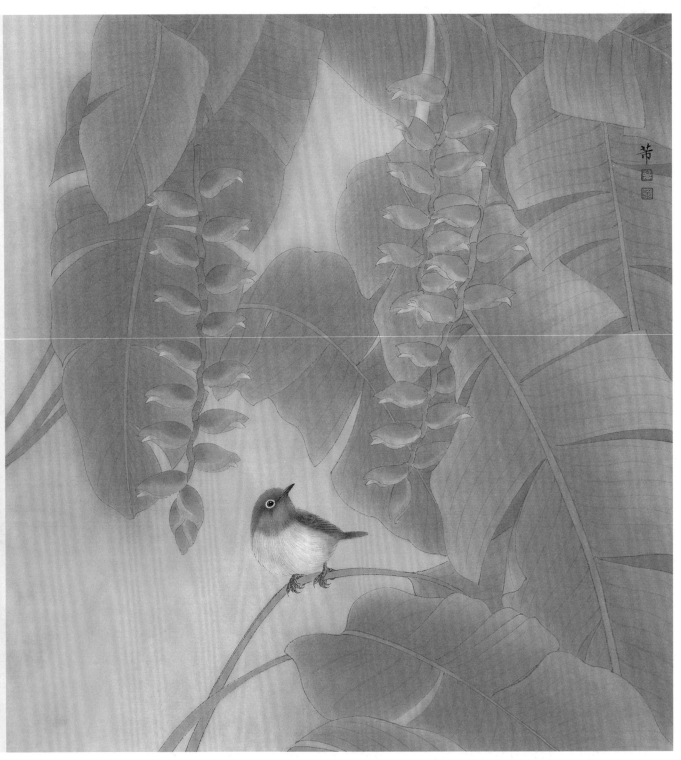

**垂花赫蕉：**多年生草本植物，与芭蕉相似，但较细小。下垂花序颀长，花姿奇特，似五彩缤纷的小鸟。金黄色色泽洋溢瑞气，深受人们喜爱。花期特别长，是一种新型园林花卉。

**暗绿绣眼鸟：**又名绣眼儿、粉眼儿，体长9~11厘米。体小而细弱，背绿色，腹白色。嘴小，翅圆长，尾短，跗跖长而健。雌雄相似。绣眼鸟是小型食虫鸟类，体型及颜色却很像柳莺。

用中国画颜料藤黄色加花青色均匀调和成不同色相的绿色绘制。绿色是最平静的色彩，它对于精疲力竭的人有益处；它是夏季的色彩，在这个季节里，自然摆脱了冬天的风寒和春天的活力，安详而宁静。

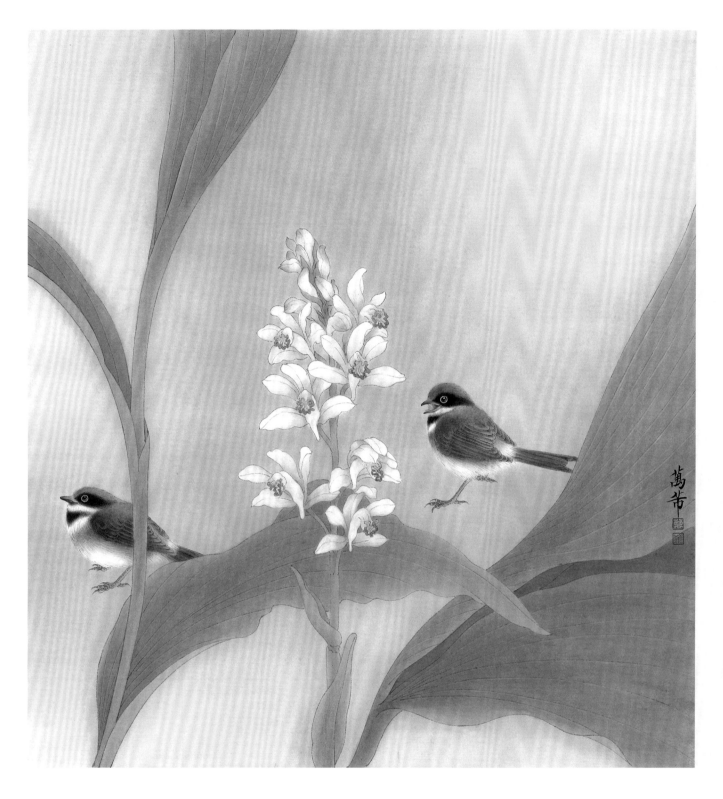

**黄花鹤顶兰·红头长尾山雀**

**黄花鹤顶兰：** 多年生草本植物，地生或半附生。花序从假鳞茎基部高高生出，着生许多浅黄色花朵。春季开花，花芳香，花期长，是极好的室内盆栽花卉。

**红头长尾山雀：** 体长约10厘米。上体蓝灰色，头顶至后枕栗红色，具宽阔的黑色过眼纹，翼及尾黑褐色。颏与喉白色，中间有一点黑斑。胸带、两胁及尾下覆羽栗红色，下体白色。雌雄体色相似。

中国绘画运用线条的长短、粗细、刚柔、干湿、浓淡、顿挫等线型和技法上的变化，能恰到好处地表现对象的轮廓、体积、虚实、动静、节奏等艺术形象和艺术效果，或表现对象的粗糙、细腻、轻软、厚重等质感，而达到形神兼备、气韵生动的目的。

此作品的线条用中锋勾勒，花卉线条细、短，转折角度变化大，需顿挫连贯，以表现花瓣的转折，卷舒变化。叶梗的用线稍粗，以体现厚实感，在行笔过程中，用力要均衡、沉着，显现叶、梗的刚劲以及叶脉的流畅感。

萱草·蓝喉歌鸲

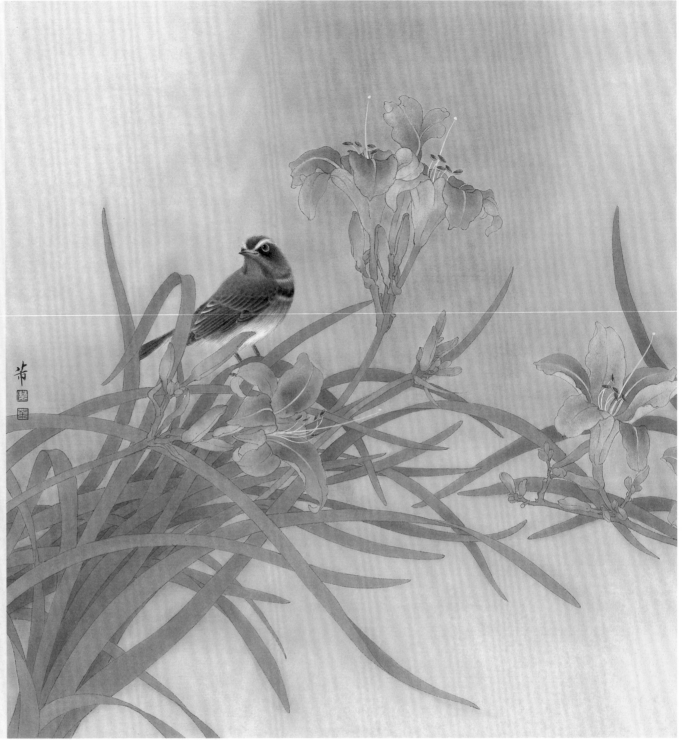

萱　　草：别名宜男草、疗愁、鹿箭等，多年生宿根草本植物。一枝着花 6~10 朵，呈顶生聚伞花序。花色橙黄，花柄细长。
　　　　　花期为 6 月上旬至 7 月中旬，每花仅放一天。

蓝喉歌鸲：又名蓝点颏，体长 12~13 厘米。头部上体主要为土褐色。眉纹白色。尾羽黑褐色，基部栗红色。颏部、喉部辉蓝
　　　　　色，下有黑色横纹。下体白色。雌鸟同雄鸟，但雌鸟颏部、喉部为棕白色，嘴、脚肉褐色，叫声好听。

此作品构图采用的是展开式，从左右两边出枝。主次要分清，布局的面积和枝叶的长短要有变化。

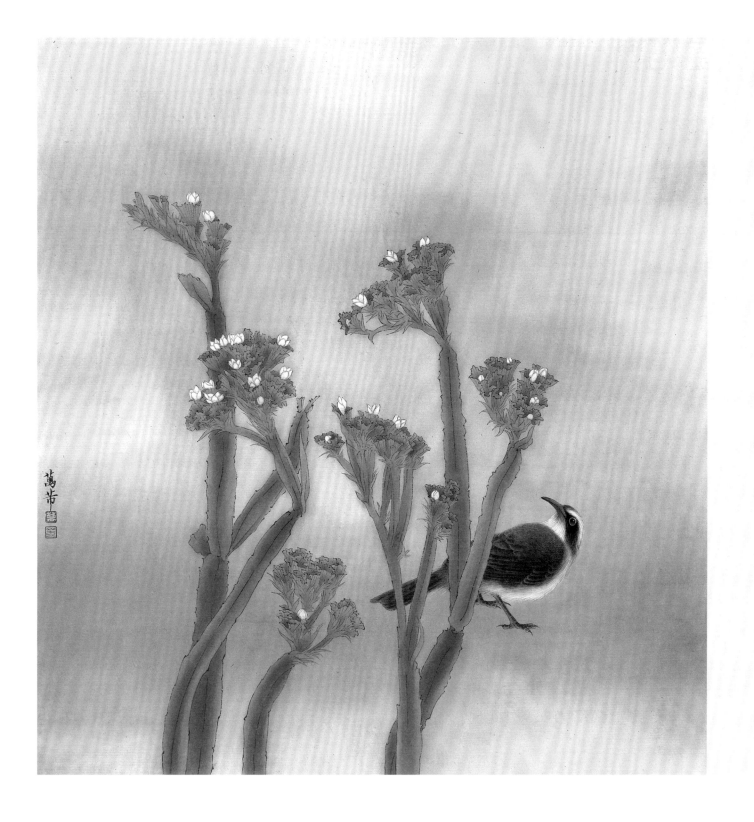

勿忘草·棕头钩嘴鹛

勿　忘　草：又名勿忘我，多年生草本植物。喜阳，能耐阴，易自播繁殖。至今尚处于野生状态，花小巧秀丽，蓝色花朵中央有黄色心蕊，和谐醒目。卷伞状花序随着花朵的开放逐渐伸长，半含半露，惹人喜爱。"勿忘我"意味悠长，青年男女互赠表达深切情意。

棕头钩嘴鹛：体长 22~25 厘米。嘴长而向下弯曲、橙红色，头顶亮棕色，具白色眉纹和黑色贯眼纹，黑白相衬，极为醒目。背赭褐色，下体白色。

此作品的构图采用的是上升式，即从下向上出枝。上升的势态要充分表现向上开展的神态。

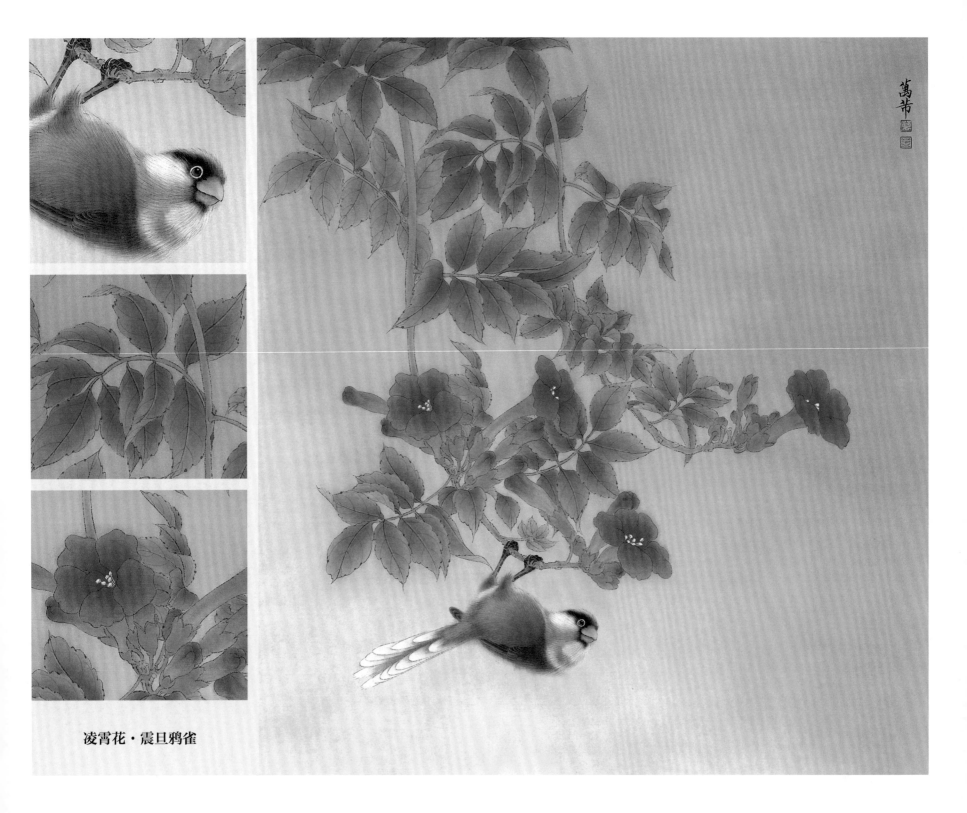

凌霄花·震旦鸦雀

**凌 霄 花：** 落叶藤本植物。小叶碧绿，郁郁葱葱。花序繁茂紧密，花冠较小，花梗较短，萼片质厚光滑。花鲜红色或橘红色，
有的花瓣折叠成五角星状，光辉灿烂，生气勃勃。

**震旦鸦雀：** 体长约 18 厘米。头顶和后颈灰色，眉纹黑而长，上背赭色杂以浅灰色粗纹，肩、下背及腰黄赭色。翼褐色，三级
飞羽黑色。中间尾羽浅赭色，外侧羽翼黑色并具有白色末端。头侧、颏、喉浅灰白色，胸淡红色，腹以下灰黄色。
此作品构图采用的是下垂式，即从上向下出枝。此构图要注意回转向上的情意。

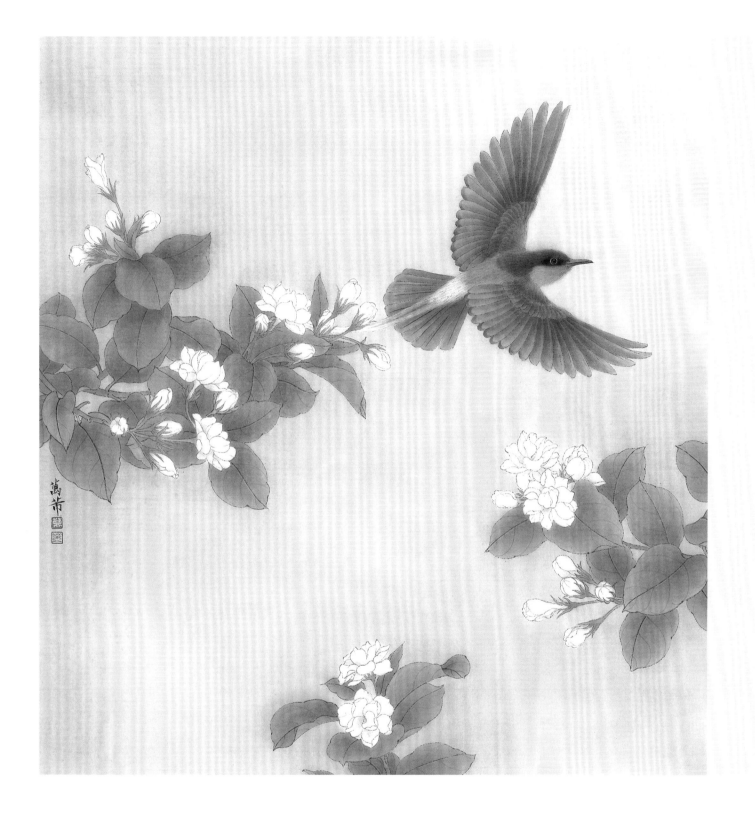

**茉莉花·蓝喉蜂虎**

**茉 莉 花：**常绿小灌木或藤本状灌木。一枝新梢着花数朵，色白如玉，极其芳香。大多数品种由初夏至晚秋开花不绝，落叶型的冬天开花，延至次年 3 月。

**蓝喉蜂虎：**体长约 28 厘米。体羽偏蓝色，头顶及上背巧克力色，过眼线黑色，翼为蓝绿色。腰及长尾浅蓝色，下体浅绿色，以蓝喉为主要特征。

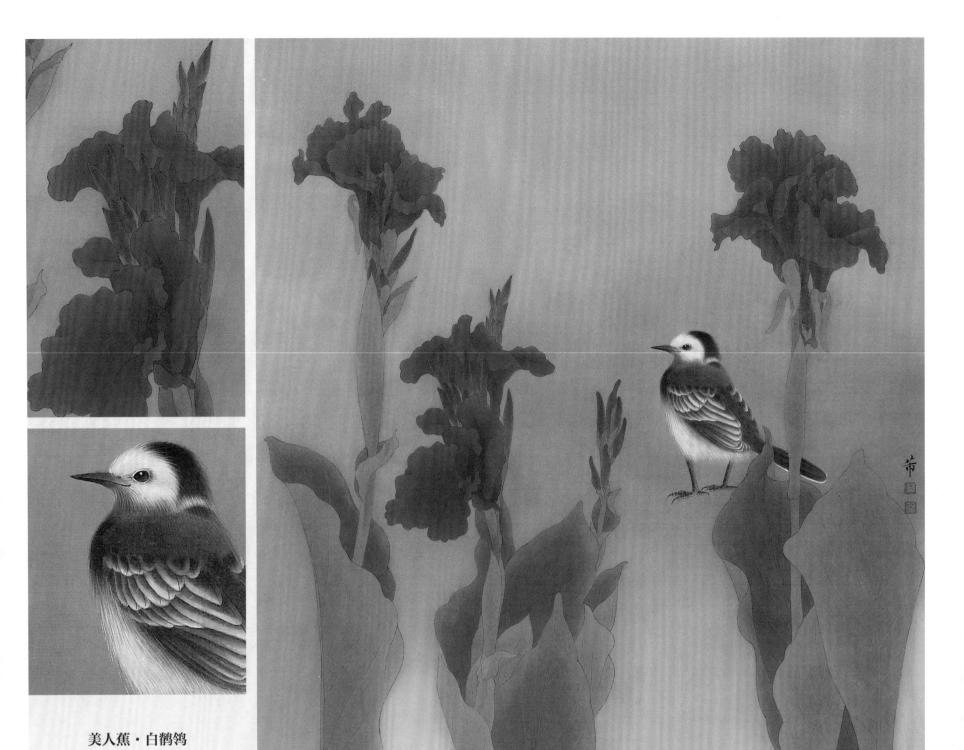

美人蕉·白鹡鸰

**美人蕉：** 别名兰蕉、县华，姜目多年生草本花卉，广受喜爱。原产印度，现在中国南北各地常有栽培。地上茎无分枝，亭亭玉立，姿若娇嗔美人。花色有乳白、鲜黄、粉红、橘红、紫红、复色斑点等 50 余种。北方花期为 6 月至 10 月，南方全年。

**白鹡鸰：** 体长 18 厘米。体羽为黑白二色。

**非洲紫罗兰·红翅旋壁雀**

**非洲紫罗兰：**又名非洲堇，为多年生草本植物，原产东非热带地区。非洲紫罗兰无茎，全株披毛，叶卵形，叶柄粗壮肉质。花一朵或数朵在一起，花色有紫红、粉红、白、蓝和双色等。品种繁多，植株小巧玲珑，花色斑斓，四季开花。

**红翅旋壁雀：**体长约16厘米。尾短，腿长，翼具醒目的绯红色斑纹。繁殖期（4月至7月）雄鸟脸及喉黑色，雌鸟黑色较少。非繁殖期成鸟喉偏白色，头顶及脸颊深褐色。飞羽黑色，外侧尾羽端白色显著，初级飞羽两排白色斑，飞行时成带状。

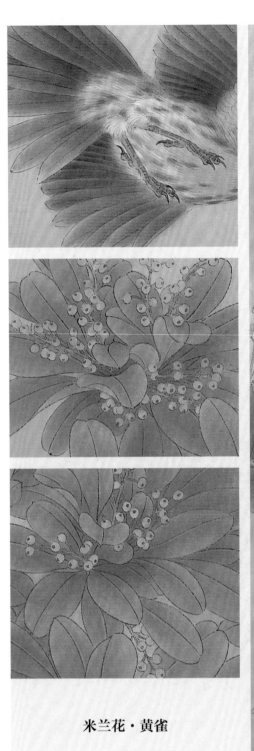

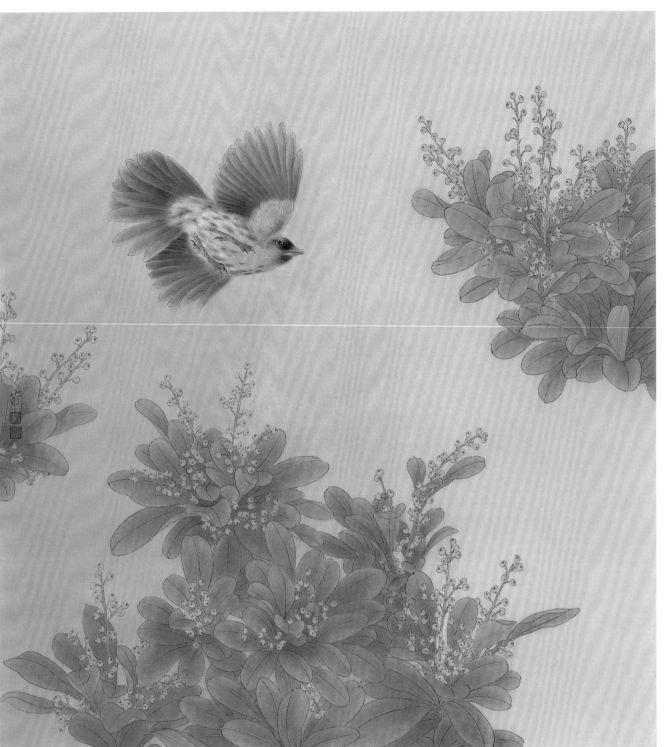

米兰花·黄雀

**米兰花：**常绿灌木或小乔木。分枝多而密，羽状复叶互生，圆锥形花序腋生。花冠五瓣，长椭圆形或近圆形。新梢开花，花小如粟米，金黄色，清香四溢，气味似兰花。花期一般为7月至8月或四季，盛花期为夏秋季。米兰花可庭院盆栽，像朋友一般亲切。

**黄　雀：**体长10~12厘米。雄鸟头顶与颏黑色，上体黄绿色，腰黄色，两翅和尾黑色，翼斑和尾基两侧鲜黄色；雌鸟头顶与颏无黑色，具浓重的灰绿色斑纹；上体赤绿色具暗色纵纹，下体暗淡黄色，有浅黑色斑纹。虹膜近黑色，嘴暗褐色，脚暗褐色。

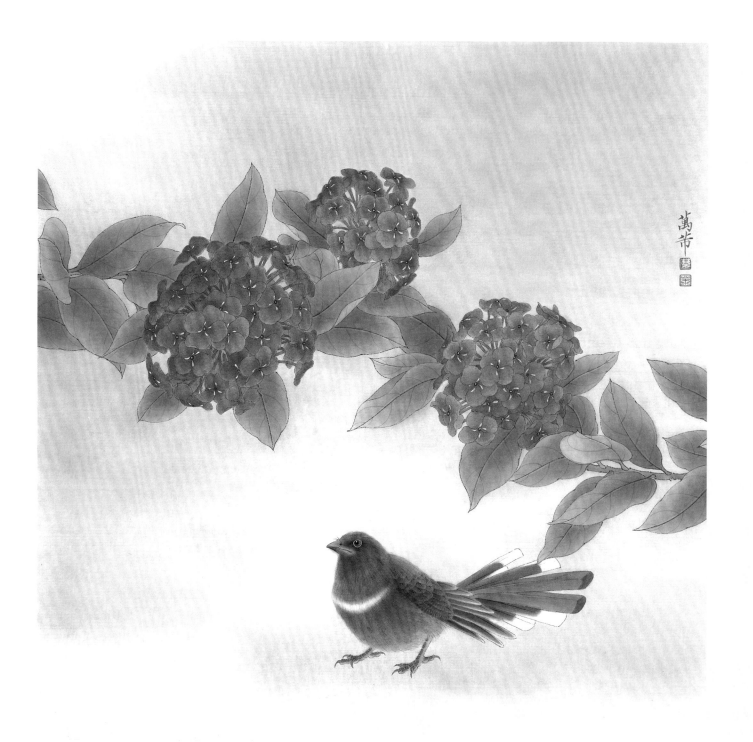

**龙船花·红头咬鹃**

**龙 船 花:** 酸性土壤的指示性常绿小灌木。在广西南部,人们称它为木绣球。植株低矮,花叶秀美。花有红、橙、黄、白、双色等,十分美丽。南方露天栽植,花期长,景观效果极佳;北方则温室盆栽观赏。

**红头咬鹃:** 体长约33厘来。头、颈暗绯红色,背、肩锈褐色。两翅黑色,腰及尾上覆羽棕栗色;其余黑色,外侧具宽大的白端斑;颏淡黑色;喉至胸由亮赤红色至暗赤红色,有一狭形,或有中断的白色半环纹。雌鸟头、颈和胸侧为橄榄褐色,腹部是比雄鸟略淡的红色。虹膜淡黄色,嘴黑色,脚淡褐色。

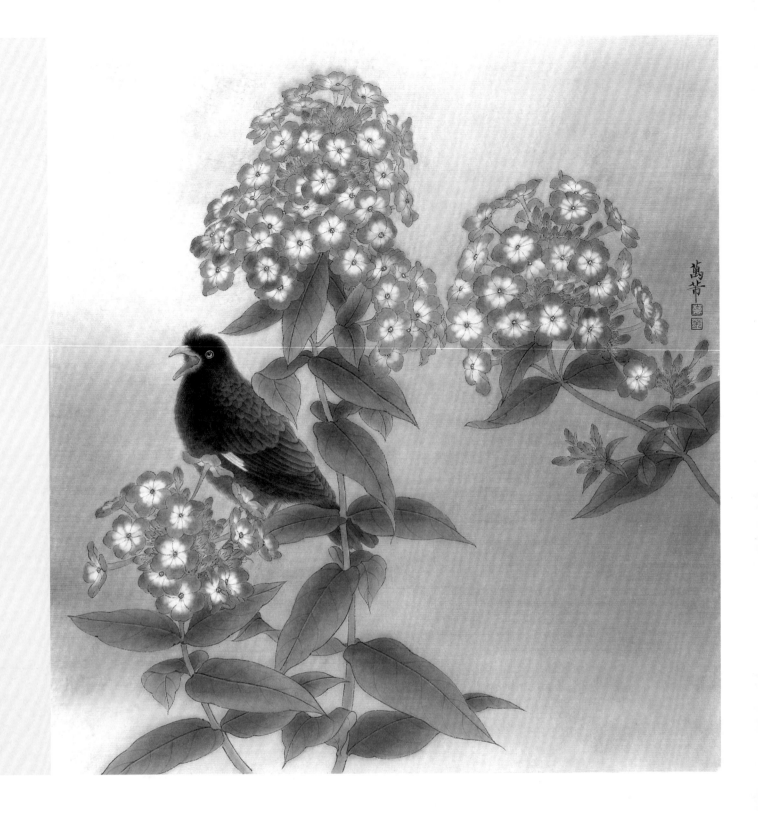

宿根福禄考·八哥

宿根福禄考：属多年生宿根草本花卉，原产于北美洲南部。茎多分枝，叶互生，长椭圆形，上部叶抱茎。聚伞花序顶生，花
冠浅五裂。花色常见粉色及粉红色，也有白、黄、浅蓝、红紫、复色及斑纹。花姿丰满富态，寄寓福禄。花期
为6月至9月。

八　　哥：体长约26厘来。全身羽毛黑色，有光泽，嘴和脚黄色，额前羽毛耸立如冠状，尾羽具有白色端，两翅有白斑，
飞行时尤为明显，从下面看宛如"八"字形。